그리스도교 미술

그리스도교 미술

지음 **안톤 헨제**

편역 **김유리**
 김재원
 김향숙

일파소

책 머리에

이 책은 독일 태생으로 유럽의 그리스도교 미술사, 특히 19~20세기
의 유럽 그리스도교 미술사 연구에 천착해 온 미술사학자, 안톤 헨제*
(Anton Henze:1913~1983)의 1965년도 저서『현대 회화에서의 그리스
도교적 주제(Das Christliche Thema in der Modernen Malerei)』(F.H.Kerle
Verlag, 하이델베르그)를 근간으로 하여 보완, 편집한 결과물이다.

　　안톤 헨제는 2차 세계대전을 전장에서 경험하며 깊은 상흔을 입은
세대에 속한다. 그가 이 저서에서 주목한 화가들도 그리스도교적 주
제의 회화작품에서 참혹했던 전장의 경험과 존재적 위기감을, 나아
가서 20세기 유럽이 겪었던 참담한 고통과 절망을 종교적 염원과 내
밀하게 치환하고 있음을 발견하게 된다. 저자는 신·구약에 담겨있는
그리스도교 주제를 그린 19~20세기 유럽작가들의 작품을 풍부하게

* 안톤 헨제: 독실한 가톨릭 신자였던 그는 1939년 뮌스터대학교에서 미술사학
전공 철학박사 학위를 취득하였고, 저널리스트로 활동하였다. 1959년부터 로
마에서 문화담당 통신원으로 일하면서 1950년~1970년대에 수많은 19세기
이후의 그리스도교 미술관련 연구서를 출간하였다.

제시하며, 현대 그리스도교적 주제의 미술이 드러내는 질적, 양적 다양성을 적극적으로 피력한다. 전체적으로 보면 그는 19~20세기 유럽에서 제작된 그리스도교적 주제의 미술작품을 다음의 세 가지 관점에서 관찰하고 있다. 첫째, 저서의 제목에서도 드러나듯이 그리스도교적 주제의 회화에 연구의 초점을 맞추고 있는 점이다. 그가 회화작품에 집중한 이유를 저서에서 직접적으로 밝히고 있지는 않지만 기본적으로 양적 측면에서 타 장르와 비교할 때 회화가 언제나 우위를 차지해왔으며, 인간의 깊은 존재적 절망이나 감성적 굴곡을 담아내는데 있어서도 뛰어난 조형언어적 강점을 지녔기 때문은 아니었을까. 그는 회화가 과거의 교회공간에서 그리스도교적 서사를 가장 적극적으로 담아왔던 장르였으나, 19세기 이후로 서서히 위축되어버린 현상을 심각하게 인식하였다. 동시에 그는 19세기 이후로 그리스도교적 주제의 회화가 질적, 양적으로 더욱 풍부하게 제작되었음을 발견할 수 있었다. 그리스도교적 주제의 회화작품은 교회공간을 떠나 어디로 옮겨졌는지의 화두는 자연스럽게 그의 두번째 관점으로 이어진다.

둘째, 그는 그리스도교적 주제의 회화가 교회 밖의 그리스도교 미술이 된 현상을 주목하며, 그 원인과 결과를 추적하고 있다. 실제로 18세기 말, 19세기 초의 프랑스 혁명세력은 오랜 세월 유지되어 온 교회의 막강한 권위를 철저하게 부정하였고, 막대한 교회소유 재산을 국가권력의 주도하에 폭력적으로 세속화하였다. 그리하여 교회는 권위도 재산도 모두 잃었다. 이러한 사회적 격변을 제들마이어(Hans Sedlmayr, 1896~1984)는 오랜 세월 유럽사회를 지탱해 오던 두개의 축(유럽의 신분제도와 그리스도교회)이 무너졌고, 그로 인해 유럽사회의 중심은 상실되었으며, 그 혼란은 그가 생존했던 20세기 중반기에 이르기까지도 새로운 가치와 질서를 찾지 못했다고 진단하였다. 여하튼 이 혁명기를 분기점으로 하여 당대의 예술가들과 교회의 관계에 근본적인 변화가 불가피하게 되었다. 이전 시대에는 당대의 대표적인 예술가들은 교회라는 든든한 후원자의 주문으로 그리스도교 주제의 작품을 완성하여 교회공간에 남길 수 있었다. 교회와 당대 최고의 작가들의 우호적 관계는 회화, 조각 등의 걸작을 교회공간으로 끌어들였고, 결과적으로 오늘날 우리는 최고의 역사적 미술작품을 자연스

럽게 옛 교회공간에서 만날 수 있는 것이다.

반면에 프랑스 혁명기 이후로 대표적 화가들마저도 교회로부터 아무런 주문도, 후원도 기대할 수 없게 되었다. 교회공간에서 그 시대를 상징하는 대가의 작품들을 더 이상 만날 수 없게 된 것이다. 새로운 재정적 환경이 도래한 것을 의미한다. 역설적으로 대부분의 그리스도교적 주제의 회화는 교회라는 테두리를 벗어나서 오히려 더 왕성하고 다양하게 제작되었다고 헨제는 주장한다. 다양한 사고의 방향과 표현방식을 가졌던 당대의 대표적 화가들은 이제 교회나 신도들을 위한 작품보다는 화가 자신들의 신앙고백의 의미를 담고 있는 자유로운 주관적 회화에 열중하게 되었기 때문이라는 것이다. 주문자(교회, 성직자)와 수행자(화가)의 관계를 떠나, 자유 의사로 지극히 개인적, 주관적 해석을 담은 작품들을 독자적으로 제작하게 되었고, 그들의 작품들은 교회공간이 아니라 개인 아틀리에에서 혹은 전시회에서 대중과 더욱 빈번하게 만나는 새로운 패러다임이 이루어졌다고 보았다. 현대 그리스도교 미술사적 변화에 대한 매우 중요한 지적이다.

또한 그는 새로운 건축공간에서 발견되는 특성을 또 하나의 원인
으로 지적한다. 옛 교회공간에 들어선 이들을 그 공간에 '오래 머물
도록 이끌었던' 요소, 즉 여러 제단화 등 그리스도교적 주제의 다양한
회화작품들이 교회공간에서 사라져 버렸다는 것이다. 19세기 이후로
새로운 건축공법과 건축자재가 끊임없이 개발되어 전통적 교회공간
을 완전히 벗어난, 전혀 새로운 형태의 단순화된 공간이 구축되었다.
이어서 이 실험적 건축가들은 건축적 요소만으로 이루어진 새로운
교회공간에 열광하여 그리스도교적 주제를 위한 공간을 허용하지 않
았기 때문에 교회공간에서 그리스도교 주제의 회화 작품들이 설 자
리를 잃게 되었다고 지적한다.

현대 교회공간에서 회화가 사라져간 이유는 그 뿐만이 아니다. 헨
제의 이 책이 출판된 1965년은 제2차 바티칸 공의회*(1962~1965)가

* 제2차 바티칸 공의회 [第二次 - 公議會, Vatican Council II, Concilium
 Vaticanum II] (미디어 종사자를 위한 천주교 용어 자료집, 2011. 11. 10., 한
 국 천주교 주교회의 매스컴위원회)

폐막된 시기와 맞물린다. 가톨릭교회의 현대화를 향해 공의회는 교회의 자각과 쇄신, 종교와 정치의 제 역할 찾기, 개별 민족과 사회 존중, 세계 평화, 개신교를 포함한 그리스도 교회의 일치, 다른 종교와의 대화, 전례 개혁을 비롯한 교회의 현대화 등을 촉구했다. 특히 공의회 이전에는 사제가 신자들과 함께 제단화가 놓여있는 제단을 바라보며 미사를 올렸던 전례형식이, 공의회 이후에는 사제와 신자들이 제단을 사이에 두고 서로 마주보며 미사를 올리게 되어 회화(주 제단화)의 역할이 무의미해진 전례개혁도 지적되어야 할 것이다.

셋째로, 가톨릭 교회와 당대 미술과의 단절 현상을 극복하기 위해 그간에 있었던 도전과 혁신의 실례들을 그리스도교 미술사 측면에서 객관적으로 관찰, 평가하고 있는 점이다. 언제부터인가 19세기 이후의 그리스도교 미술은 미술사 연구에서 열외로 밀려났다. 하지만 헨제는 19세기에도 그리스도교 미술의 새로운 도전과 부흥을 추구했던 몇몇 움직임이 간헐적으로 있었음에 주목한다. 그는 낭만주의적 입장에서 그리스도교 미술의 부활을 꿈꾸었던 나자렛파(Nazarener

Kunst)나 보이론파(Beuroner Schule)의 활동과 가우디(Antonio Gaudi, 1852~1926)의 활약을 들고 있다. 그들의 노력과 시도가 현실적으로 큰 반향을 일으키지 못했다 하더라도 유의미한 시도였다고 판단한다. 여전히 20세기 초반에도 그리스도교적 미술은 교회 밖에서 자유로운 미술작품으로 제작되어야 했으나, 20세기가 중반에 다다랐을 때 교회 내부로부터 마침내, 교회의 내외부 공간에 아예 그림이 없거나, 그리스도교적 주제의 회화라 하더라도 별 감흥을 주지 못하는 작품들로 장식된 새로운 교회공간이 드러내는 모순을 더 이상 참을 수 없다는 목소리가 터져 나왔다. 19세기 이후 점차적으로 대가들의 걸작이 아닌 교회 주변을 맴도는 작가들이 제작한 아류에 속하는, 비교적 저렴한 작품(키치)들이 교회공간을 차지하게 되었던 것이다. 이러한 문제점에 대한 인식이 서서히 자라나고, 그 해결책을 찾아 나서기 시작한 것도 20세기의 일이다. 대표적으로 파리의 도미니크 수도회 소속 마리 알랭 쿠투리에(Marie-Alain Couturier, 1897~1954)수사신부와 피에 레이몽 레가메(Pie-Raymond Régamey, 1900~1996)수사신부가 주축이 되어 이끈 혁명적 걸음을 헨제는 가톨릭 교회와 당대 미술과

의 단절을 극복한 성공적 예로 극찬하고 있다.

19세기에 있었던 몇 차례의 교회미술 복원운동이 본질적으로 교회 부흥운동을 미술이 보좌하는 소극적 입장이었다면, 20세기에 들어서는 교회와 미술의 새로운 관계설정, 새로운 협력관계를 향한 좀더 적극적인 미술운동이 서서히 일어났다. 과거의 전통적 교회공간을 되돌아보며 대안을 모색하기 시작했고, 제2차 바티칸 공의회에서도 촉구되었듯이 과거의 교회와 당대 미술과의 우호적 관계가 다시 주목받기에 이른 것이다. 더디지만 변화는 일기 시작하였고 아주 느린 걸음으로 현실화되어 가고 있다. 역동적 현대 미술현장과 교회 사이의 괴리가 조금씩 좁혀지고 있는 것이다.

헨제의 시야를 다소 벗어난 20세기 후반기에도 더욱 적극적인 그리스도 교회와 미술의 새로운 관계를 향한 움직임이 유럽의 도처에 나타났다. 그 가운데 특히 독일 예수회 소속 프리드헬름 메네케스(Friedhelm Mennekes, 1940~)신부에 의해 20년이 넘는 동안(1987~2008)

쾰른에서 진행된 쿤스트-슈타치온(Kunst-Station) 프로젝트도 주목받아야 할 것이다. 나아가서 제54회(2013년)와 제55회(2015년) 베네치아 비엔날레에 바티칸공국이 하나의 국가관으로 참여한 것은 가톨릭 교회와 현대미술의 새로운 소통의 시작으로 받아들여졌다. 현대미술과의 새로운 관계설정을 향한 가톨릭 교회의 강한 의지를 확인하도록 하는 혁신적 행보였음에 틀림없다. 이와 같이 교회와 현대미술의 소통이라는 혁신적 시도들이 21세기에도 이어지고 있다. 이제 이 시대를 대표하는 작가들이 그리스도교적 주제의 작품으로 교회 밖의 일반대중과 만나는 기회뿐만 아니라, 교회를 찾는 다수의 일반 신도들과도 새로이 조우하는 기회를 누리게 되기를 기대해 본다.

19세기 이후로 진행되어 온 그리스도교적 주제의 회화작품의 현상적 변화로 시야를 확장하여 탐구하고, 그리스도교 미술의 미래지향적 방향을 고민하도록 이끄는 것도 헨제가 던지는 진정한 화두임에 틀림없다.

한참 전에 진행한 이 저서의 번역과정에서 김재원, 김향숙 두 번역자는 헨제의 저서에서 다루고 있는 현대 그리스도교 회화사 연구의 중요성과 저자의 관점에 충분히 공감할 수 있었고, 열외가 되어버린 20세기 그리스도교 미술에 대한 연구의 의미와 가치가 결코 적지 않다고 판단하게 되었다. 헨제는 신·구약에 실린 일화들의 순서와 내용에 따라 주제를 선택하여 주로 20세기에 제작된 회화작품들을 관찰·조명하였고, 19~20세기 미술에 대한 가톨릭교회의 공식적 입장을 그 동안 발표된 지침서들을 통해 상세하게 소개하였다. 이 지점에서 역자들은 헨제가 이 저서에서 드러내는 시대적 한계를 벗어나 좀 더 확장적 범위에서 현대 그리스도교 미술의 도전과 혁신을 탐구해 보려는 학문적 호기심이 생겨났고, 가톨릭 교회의 신학적 도그마에 지나치게 함몰되지 않으려 노력하며 이 저서의 번역 및 편집작업을 진행하였다. 편집자들은 헨제가 제시한 주제의 분류와 작품해석이나 접근 방식이 21세기에도 유효할까를 시간을 두고 숙고하였고, 20세기 그리스도교 회화에 비교적 쉽게 접근할 수 있도록 좀 더 우리 현실에 밀착된, 생동감 있는 결과물이 나오기를 희망하였다. 하여서 번역

의 한계를 벗어나 감히 원래의 내용을 축약, 보완하고 목차와 서술방식을 대폭 수정하여 부족하나마 현재의 틀에 이르게 되었다. 이러한 대대적이고 근본적인 수정 과정에 젊은 세대 연구자, 김유리의 합류를 의뢰하였고, 세 연구자가 머리를 맞대고 편집과 보완 및 수정작업을 함께 하였다.

헨제가 그리스도교적 주제의 회화에 그의 관심을 집중하였기에 그의 의도를 유지하려 회화의 테두리를 크게 벗어나지 않도록 노력하였다. 동시에 저서에서 거론된 광범위한 신·구약 주제의 광범위한 범위를 축소하여 현대 작가들도 여전히 관심을 보이고 있는 주제로 한정하였다. 또 한 가지 보완과정에서 고려했던 점은 오랜 그리스도교 미술 전통을 지닌 유럽과 달리 우리나라의 그리스도교 미술의 역사와 그에 대한 연구는 매우 축약된 형태로 비교적 짧은 시기에 이루어졌다는 현실적 상황에 대한 나름의 판단이었다. 우리나라 독자의 폭넓은 이해를 위해 작품이나 주제의 미술사적 연관관계를 조명하려 보충자료나 부연 설명이 필요하다고 판단되는 부분에는 도판과 해설

을 적극 보완하였다. 게다가 우리에게 지나치게 생소할 수 있는 작품들은 과감하게 삭제하다 보니 원작과는 그 구성에 많은 변화가 불가피하였다.

출판 과정도 순조롭지만은 않았다. 19~20세기 그리스도교 미술에 대한 깊은 학문적 관심에서 헨제의 이 저서를 발견하였으나, 원 출판사는 이미 존재하지 않았다. 번역과정에서 발견된 문제점들을 극복하는 데에도 많은 시간과 노력이 소요되었다. 이에 새로운 틀로 그 구성을 변경하며 거듭된 토론 과정을 내부적으로 거쳐야 했고, 그 또한 시간과 시행착오를 요구하였다. 사무적 절차를 위한 출판사와의 협의와 조언이 특히 긴요하였다. 바쁜 일정 가운데에도 출판을 맡아준 일파소에 깊은 감사의 마음을 여기에 담아 표한다.

김유리, 김재원, 김향숙

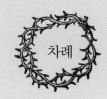
차례

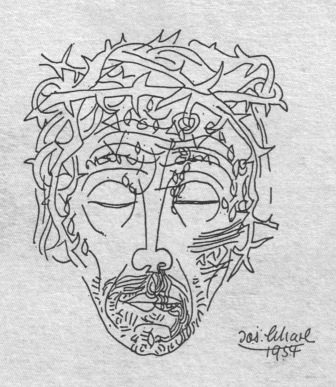

I

19~20세기의
그리스도교 미술

1
그리스도교 미술의 도전

"20세기 그리스도교 미술의 역사가 1900년을 알리는 종소리와 함께 시작되지는 않았다. 오히려 19세기에 형성되어 오늘날에 이르기까지 유지되어온 다양한 이상과 삶의 여러 현상들의 유기적 관계로부터 시작된 것이다." 이러한 헨제의 분석은 옳다. 오히려 그 배아는 18세기 말부터 시작된 프랑스 혁명기로 거슬러 올라가야 찾을 수 있다.

프랑스 혁명가들은 막강했던 종래의 권위주의적 세력, 즉 세습적 신분제도와 그리스도 교회를 강력히 거부하였고 새로운 사회체제를 확보하려 하였다. 이러한 혁명적 도전이 진정한 의미에서의 현대사회가 도래하도록 하는 기폭제가 되었음은 분명하다. 그러나 가톨릭 교회의 입장에서는 성직자들의 신분을 일시적으로라도 완전히 와해시켰다거나, 막대한 교회의 재산이 국가로 귀속되는 등 과거에 경험해 보지 못했던 도전과 위기에 봉착하게 된 것이었다. 따라서 교회와 당대미술의 관계는 흔들릴 수밖에 없었다. 프랑스 혁명과 그에 이어진 수십 년 동안에 유럽 미술가의 상황은 근본적으로 변화했다. 그때

까지 화가들은 주문에 따라 작업하였다. 그들에게 작품을 주문하고 삶을 보장해 주었던 계층과 기관들은 1800년경 즈음에 완전히 쇠망하였고, 그로 인하여 화가들은 문화적 창조력의 기반을 상실하였다. 이제 그들은 홀로 서야 했다. 스스로의 주문자가 되어, 자신의 판단에 따라 작품의 주제와 크기, 기법을 선택해야 했다. 그들은 임의의 주제로 제작한 작품을 전시회에 출품하였고, 미술관이나 개인 수집가가 작품을 구입하면 창작의 목표를 이룬 것으로 여기게 되었다. 이러한 자유로운 작업 이외에 간헐적으로나마 작품주문의 잔재는 있었다. 하지만 당대를 대표하는 화가들의 그리스도교적 주제의 작품은 이제 자유로운 작업이 되었다. 그들은 스스로의 결정에 따라 주제를 선택하였고 도상학적으로 결정하여 그렸다. 물론 르네상스 시기나 바로크 시기에도 임의의 그리스도교적 작품은 있었다. 하지만 이러한 현상은 주변적인 것이었다.

이제 19세기의 거의 모든 그리스도교적 미술은 임의의 예술이어서, 그리스도 교회와 무관하게 제작되었을 뿐만 아니라, 교회의 의도와는 상충되는 경우도 자주 발생하였다. 교회 밖의 그리스도교적 미술이 되었다. 개인적인 주문자가 간혹 있다 하여도 그 역시 교회의 의중을 중시하지 않았다. 이 작품들의 존재와 비존재는 화가의 아뜰리에에서 결정되었다. 이제 그리스도교적 작품은 속세의 그림과 마찬가지로 하나의 임의의 미술작품이 되었다.

하지만 19세기에도 그리스도교 미술의 새로운 도전과 부흥을 추구했던 몇몇 움직임이 간헐적으로 목도된다. 그 하나는 나자렛파(Nazarener Kunst)의 활동이었고, 이어서 보이론파(Beuroner Schule)와 가우디(Antonio Gaudi, 1852~1926)의 활약을 들 수 있을 것이다.

비엔나 미술학교(Wiener Kunstakademie)에 재학하며 신고전주의 화풍을 답습하던 일군의 젊은 화가들이 1810년에 프리드리히 오버벡(Friedrich Overbeck, 1789~1869)을 중심으로 로마로 옮겨가 핀치오(Pincio) 언덕에 위치한 성 이지도로(Sant'Isidoro) 수도원에서 열성적 화가 공동체를 이루었다. 고전주의가 대세였던 당대의 예술가들은 이 젊은 화가들을 나자렛파라며 비웃었다. 왜냐하면 나자렛파 화가들의 외모도 낯설고 어설펐을 뿐만 아니라, 예술과 삶의 무조건적 일치라는 낭만적 열망을 고집하였고, 비현실적이게도 로마교회로 회귀하려 하였기 때문이다. 나자렛파 화가들은 자신들에게 매우 생소한 기법이었던 프레스코 제작을 주문받아 어렵사리 얻은 조언에 의지하여 겨우 완성하는 성과에 만족해야 했다.(카사 바르톨디 Casa Bartholdy, 1816-1818, 카사 마시모 프레스코 Casa Massimo, 1817-1827?) 그들의 낭만적이고 비현실적인 열정은 현대미술의 특정 양식과 이어지지 못했고, 로마에서 이 낯선 벽화를 보려는 많은 관람객을 불러 모았다 하더라도 그 이상의 별다른 예술적 성과를 거두지는 못하였다.

이렇듯 많은 비웃음을 샀던 그들의 로마 체류 당시 삶의 방식이나 정신적 자세는 역설적이게도 후대에 유효한 하나의 본보기가 되었다. 즉, 그들이 로마의 이지도로 수도원에서 보여주었던 예술가 공동체의 아이디어는 그들 이후 세대 화가들을 열광시켰다. 다하우(Dachau)와 보르슙스베데(Worspswede)의 젊은 작가들에게서 그리고 드레스덴의 미술가그룹 '다리파'와 뮌헨의 '청기사'에게서도 로마의 핀치오 언덕에서 시도되었던 공동체 정신은 되살아났다. 그들이 강력한 개인주의를 추구하면서도 공동체를 시도했던 것은 이미 현대적 예술가 유형을 예시한 것이었을지 모른다. 마침내 그들은 현대미술에서 결코 낯설지 않은, 예술가의 내면적 망명이라고 하는 새로운 삶의 유형을 선택했던 것이다. 20세기에 와서 파리로 향한 피카소나 뮌헨으로 향한 칸딘스키 등 많은 예술가들에게로 이어진 것처럼 말이다.

그리스도교 미술을 혁신하려는 보이론파의 노력은 그들의 작품을 통해서만 보면 시대착오적인 것으로 보일 수 있다. 그 작품들은 19세기의 마지막 10년 동안에 제작되었음에도 불구하고 사실주의나 인상파 혹은 세잔느(Paul Cézanne, 1839~1906) 등 당대를 대표하는 화가들에 관해 전혀 알지 못했던 것으로 보인다. 그렇지만 그들의 예술론으로 눈을 돌려보면 19세기를 떠나 20세기로 이미 와 있었음을 확신하게 된다. 보이론파의 중심인물이었던 데지데리우스 렌츠(Desiderius Lenz, 1832~1928) 신부는 논문을 통해 19세기 후반기의 자연주의 미

술을 교체되어야 할 예술 경향으로 판단하였다. 즉 자연주의 미술은 다양한 표현을 통해 사진술과 경쟁하려고 기계적으로 작동하는 복사기같이 작업한다고 주장하였다. 그는 전형의 것, 기본수치, 근본 형태 그리고 확고한 비율을 동경하였다. 아마도 그는 질서있고 명확하고 단순화된 미학적 기하학에 다다르려 했을 것이다. 그는 무엇보다도 규격, 수치, 무게를 자신의 과제로 파악하였고, 자신의 아이디어를 기하학적 수치와 상징적 기본형태로 환원하고자 하였다. 오늘날 이러한 그의 주장을 읽는 사람은 칸딘스키, 몬드리안 혹은 클레가 쓴 이론적 주장을 눈앞에 두고 있는 것으로 착각할지 모른다. 또한 기본형태, 확고한 수치, 미학적 기하학 등은 구축주의자들이 집중했던 개념들이다. 보이론파의 그림들이 잊혀진 미술이 되어 그림자제국에서 빛이 바래 버렸지만, 그들의 이론은 20세기의 회화적 사고 속으로 이어졌다.

19세기에 있었던, 그리스도교 회화를 부활시키려던 위의 두 가지 낭만적 시도는 20세기에 그리스도교적 회화를 실현하려는 미술 현장과 그 양상에 소극적으로 일조하였다. 하지만 뚜렷한 목표를 가진 예술가 공동체였던 나자렛파는 오직 그리스도의 존재와 그가 그리는 것을 믿는 예술가만이 그리스도교적 그림을 그릴 수 있다는 논지를 주장하였다. 보이론파는 더 나아갔다. 그들은 교회의 그림을 그린다는 것을 사제적 활동과 동일한 것으로 파악하였다. 따라서 그들은 가

톨릭교회에 귀의했을 뿐만 아니라, 뒤늦게 보이론의 베네딕트 수도원 소속 사제가 되었다. 동시에 그들의 이러한 확신은 그리스도교적 회화는 오직 화가 수사나 사제에 의해서만 현실화될 수 있는 것인가의 질문을 제기하고 있다. 과연 그럴까?

보이론과 화가 수도자들의 수도원 작업장은 바로크시대에나 자명한 것이던 건축과 회화의 통일을 다시 꿈꾸고 있었다. 그런데 그들의 건축물은 건축 자체보다는 벽화를 수용하기 위한 공간으로 설계되었다. 보이론파가 염두에 두었던, 건축적으로 구축된 교회라는 특정한 통합예술 개념은 스페인의 건축가 안토니오 가우디에게서도 발견된다. 그는 19세기의 종교적 기반에서 그리스도교의 몽상적 탑을 축조한 대가이며 위대한 기인이었던 것으로 보인다. 그는 재속형제회 회원이었고, 그 단체를 위해 바르셀로나에 성 가정 성당(Sagrada Familia Cathedral)이라는 속죄의 사원을 설계하였다. 이 사원은 하나의 건축물에 조각, 회화, 음악이 어우러지도록 융합된, 환상적인 통합예술 작품이 되어야 했다.

19세기에 있었던, 그리스도교 미술을 부활시키려는 의미깊은 이 세 도전은 여전히 주문에 의해 실현될 수 있었다. 로마에 바르톨디(Jakob Ludwig Salomon Bartholdy, 1779~1825) 총영사와 마씨모 후작(Massimo Taparelli; Marquis d'Azeglio, 1798~1866)이 없었다면 나자렛파

▲ 화가: 가브리엘 뷔거 Gabriel Wüger
 건축: 데지데리우스 렌츠 Desiderius Lenz
 성 마우루스 예배당 St. Maurus Chapel, 1868∼1870, 보이론

▶ 파우루스 크렙스 P. Paulus Krebs,
 은총의 성모 마리아 예배당 Chapel of Our Lady of Grace,
 성 마르틴 수도원 Abbey Church of St. Martin, 1898∼1904, 보이론

최고의 걸작은 탄생하지 못했을 것이다. 보이론파에게 독일, 뵈멘, 이탈리아의 베네딕트 수도회는 끊임없이 주문하였다. 가우디는 바르셀로나 성 가정 성당의 재속형제회의 주문으로 건축하였다. 나자렛파나 보이론파 그리고 가우디 모두 그리스도교적인 그림이 위치할 최상의 장소는 바로 교회 공간이라는 것을 알고 있었던 듯하다. 그들에게 하나의 체계적 예술의 전제조건은 주문자와 예술가의 올바른 의지와 정확하게 인식된 목표였을 것이다. 그럼에도 불구하고 19세기에 있었던 이 세 도전은 성공적이었다고 평가하기 어렵다. 나자렛파는 겨우 로마의 궁정건물에서만 실현될 수 있었고, 보이론파도 그들의 수도원의 범위를 벗어나지 못했으며, 가우디의 신전도 완성에 이르지 못하였기 때문이다.

나자렛파와 보이론파는 대다수의 19세기 교회 주변의 주문자들에게 지나치게 앞선 혹은 뒤쳐진 것이었을지 모른다. 결과적으로 그들은 세속과는 구분되는 교회의 화가로서 그들의 어설픈 추종자들과 모방자들을 양산하였다. 이 모방자들은 역사적 양식으로 세워진 교회의 제단, 벽면 그리고 창에 익숙해져서 마치 주거 공간에 그림이 걸리듯이 수도원의 한 자리에서 늘 볼 수 있는 그리스도교적 그림을 완성하였다. 오늘날 이들은 키치로 불린다.

그렇지만 19세기의 미술을 관찰해 보면 놀랍게도 그리스도교적

작품들이 기대 이상으로 축적되어 있음을 발견하게 된다. 교황 바오로 6세도 한 연설에서 언급하였듯이 19세기에 교회는 미술가들에게 관심을 보이지 않았다. 진정한 미술가들에게 그리스도교적 주제의 작품을 주문하지 않았고, 그 누구도 교회에 그들의 작품을 걸 자리를 마련해주지 않았다. 그럼에도 불구하고 그들은 그리스도교적 주제의 작업을 결코 포기하지 않았다.

2

20세기 그리스도교 미술의 혁신적 현장

20세기 초반에도 이러한 상황에는 큰 변화가 없었다. 엄격한 목표를
지녔던 미술가공동체들은 나자렛파가 교회미술을 부활시키려 했던
것과 마찬가지로 지속적으로 노력하였다. 제네바의 화가 알렉산드르
생그리아(Alexsandre Cingria, 1879~1945)는 1916년에 주변의 화가들을
모아 '성 루카와 성 모리스' 화가그룹을 탄생시켰다. 교회미술의 쇠퇴
에 관하여 생그리아가 작성한 선언문은 그 그룹 작가들의 작품보다
더 주목받았다. 파리에서 폴 세루지에(Paul Serusier, 1864~1927)가 그
리스도교적 미술로 이끌었던 '나비파(Les Nabis)'는 더 큰 반향을 일으
켰고, 그들의 이론가 모리스 드니(Maurice Denis, 1870~1943)는 새로운
교회 건축에 근간을 제시한 건축물인 파리의 교구성당 노트르담 드
랭시(Notre Dame du Raincy, 1923)에 스테인드글라스 작품을 실지할 기
회를 갖게 되었다. 하지만 이 주문 이후로도 계속 이어지기를 바랐던
희망은 이루어지지 않았고, 전례운동으로부터 기대했던 도움도 무산
되었다. 가톨릭교회의 전례운동이나 개신교의 전례개혁은 그리스도
나 제자들을 표현한 그림보다는 오히려 새로운 교회공간이나, 새로

운 전례도구와 제기(祭器) 개발 등을 미술에 기대하였다. 다수의 신학
자들이나 건축가들은 그림을 완전히 거부하였다. 그들은 그림이 새
로운 교회공간과 전례의식을 방해할 것을 두려워하였다. 새로운 교
회공간에 그림을 걸려는 시도가 전혀 없었던 것은 아니었지만, 여전
히 20세기에도 그리스도교적 미술은 교회 밖에서 자유로운 미술작품
으로 제작되어야 했다.

20세기가 중반에 다다랐을 때 교회 내부로부터 마침내, 교회의 귀
중한 외부공간에 아예 그림이 없거나, 그리스도교적 주제의 회화라
하더라도 별 감흥을 주지 못하는 작품들로 장식된 새로운 교회공간
이 드러내는 모순을 더 이상 참을 수 없다는 목소리가 터져나왔다. 경
험을 쌓은 예술가 단체들조차 그들이 동원할 수 있는 모든 신학적 프
로그램과 교회의 가르침으로도 이 문제를 해결할 수 없다는 것을 경
험한 후의 일이었다. 파리의 도미니크 수도회 소속 마리 알랭 쿠투리
에(Marie-Alain Couturier, 1897~1954) 수사신부와 피에 레이몽 레가메
(Pie-Raymond Régamey, 1900~1996) 수사신부를 주축으로 하는 도미
니크 수사들이 도전적이고 혁명적인 걸음을 감행하였다. 그들은 주
임신부와 수도원 고위 지도자들에게 새로운 교회건축을 파리의 당대
대가들에게 의뢰하도록 설득하였다. 당시 이는 스캔들이었다. 사람
들은 바로크 시기까지 교회가 이와 같은 방식으로 행했던 것을 기억
하지 못했다.

결과는 이러한 새로운, 아니 잊혀진 그 오랜 방식이 얼마나 옳은 것이었는지를 증명하였다. 피카소(Pablo Picasso, 1881~1973), 샤갈 (Marc Chagall, 1887~1985), 브라크(Georges Braque, 1882~1963), 마티 스(Henri Matisse, 1869~1954), 루오(Georges Rouault, 1871~1958), 레제 (Fernand Léger, 1881~1955), 르 코르비지에(Le Corbusier, 1887~1965), 마네씨에(Alfred Manessier, 1911~1993), 바잔느(Jean René Bazaine, 1904~2001) 등이 이러한 요구에 적극 호응하였다. 그들은 아시(Notre- Dame de Toute Grâce du Plateau d'Assy), 오뎅코르(The Sacré-Coeur in

Our Lady of all Grace, Church of Assy, 1937~1946.
건축: Maurice Novarina | 태피스트리: Jean Lurcat

Audincourt), 롱샹(Chapelle Notre-Dame du Haut, Ronchamp) 등지의 교회에 20세기의 걸작이 된 작품들을 제공하였다. 교회에 위치하는 그림들의 이러한 새로운 가능성에 매료된 마티스는 벵스에 있는 도미니크회 수녀원의 한 경당을 자신의 완숙한 회화작품들로 채워주었다. 150여 년을 허비한 후에야 당대 최고의 예술적 가치를 지닌 교회미술이 다시 생겨난 것이다. 19세기에 나자렛파, 보이론파 그리고 안토니오 가우디가 별 성과없이 추구했던 것이 이제 실현된 것이다.

이러한 프랑스의 예는 고무적이고 진보적인 것으로 차차 수용되었다. 이러한 사례를 통해서 오랫동안 서먹했던 미술이 교회건축에서뿐만 아니라, 형태를 변형하거나 하나의 새로운 유형을 이루면서 교회와 현대미술의 진보적 통합이 이루어지기 시작했다. 대부분의 그리스도교 작품은 여전히 자유로운 임의의 예술작품으로 제작되고 받아들여지고 있기는 하지만, 19세기 교회의 주문자에게 주어졌던 작품의 질적 수준에 대한 우려는 새로운 교회건축에서는 화가를 선택하는 문제로 옮겨졌고 이는 의미깊은 혁명적 변화였다.

20세기 후반기에는 더욱 적극적인 그리스도 교회와 미술의 새로운 관계를 향한 움직임이 유럽의 도처에 나타났다. 그 가운데 특히 독일 예수회 소속 프리드헬름 메네케스(Friedhelm Mennekes, 1940~ , 『세폭화: 현대 제단화들(Triptychon: Moderne Altarbilder)』 저자) 신부가 20

년(1987~2008) 넘게 진행한 쿤스트-슈타치온(Kunst-Station) 프로젝트가 주목받는다. 그는 쾰른의 성 베드로 성당(Sankt Peter)에서 쿤스트-슈타치온 프로젝트를 운영하면서 교회와 현대미술의 실험적인 소통과 한계 그리고 그 본질적인 의미를 계승·확장했다. 또한 저술 활동을 통해 미술사적·신학적 방법론에 대한 진지한 성찰의 필요성을 거론하여 전설적인 이론가이자 실천가로 평가받고 있다. 가톨릭 교회의 현대화에 현대미술이 긍정적으로 기능할 수 있는지 그 전망을 조명하는 전시들을 실험적으로 기획했다. 거기에는 프란시스 베이컨(Francis Bacon), 요셉 보이스(Joseph Beuys), 제임스 브라운(James Brown), 제임스 리 바이어스(James Lee Byars), 에두아르도 칠리다(Eduardo Chillida), 마를렌 듀마(Marlene Dumas), 데미언 허스트(Damien Hirst), 제니 홀저(Jenny Holzer), 애니쉬 카푸어(Anish Kapoor), 바바라 크루거(Barbara Kruger), 아르눌프 라이너(Arnulf Rainer), 데이비드 살르(David Salle), 신디 셔먼(Cindy Sherman), 안토니 타피에스(Antoni Tàpies), 로제마리 트로켈(Rosemarie Trockel), 빌 비올라(Bill Viola), 귄터 우에커(Günther Uecker) 등 당대 최고의 실험적 작가들이 참여하였다. 16세기에 지어진 고딕양식의 유서깊고 자그마한 성 베드로 성당은 동시대의 살아 있는 미술을 적극 수용하는 공간으로 변화하였고, 메네케스 신부는 사제 전시기획자로서 현대인이 일상을 떠나 새롭게 변화된 공간에서 시각적·문화적·종교적 체험을 통한 교회 혹은 그리스도교 신앙과의 새로운 관계를 실험하였다. 이러한 현대미술과

교회를 연결하는 일련의 전시 활동은 현대미술의 소통 가능성에 주
목한 그의 사제적 전망이 시각적으로 집약되어 실천된 예라 하겠다.
이처럼 메네케스 신부는 미학적 체험의 대상에 종교적 감수성을 부
여하여 폐쇄적이고 배타적인 입장을 유지해온 그리스도교 교회의 현
대화를 모색하였다.

쿠투리에 신부가 현대작가들의 작품을 품은 새로운 교회 공간을
과감하게 제안하면서, 교회와 그 공간에 머무는 이들과의 경계를 여
전히 뚜렷하게 구분하고 있다면, 메네케스 신부는 낡은 교회 공간을
개조하여 실험적 예술가들의 작품과 현대인의 파격적 조우를 통해
예술적·종교적 체험과 소통을 실현했다는 의미에서 차이를 보여주
고 있다. 이러한 두 사제의 각각의 혁명적 실험은 그리스도교 미술의
현대화를 넘어, 현대미술을 통한 교회의 현대화 가능성도 열었다는
평가를 받아 마땅하다.

2013년, 제54회 베네치아 비엔날레에 바티칸이 최초로 참여한 것
은 가톨릭교회와 현대미술의 새로운 소통의 시작으로 받아들여졌
다. 가톨릭교회의 중심인 바티칸이 첨단의 실험적 미술 현장으로 들
어와 현대사회와의 실제적 관계개선을 향한 상징적 변화를 보여주는
중대사건이었다. 바티칸관(Pavilion of the Holy See)은 이탈리아의 스
튜디오 아쭈로(Studio Azzurro)의 비디오작품, '태초에(그리고는…)', 체

코슬로바키아 태생 프랑스 국적의 쿠델카(Josef Kudelka)의 세계 전장 곳곳의 상흔을 담아낸 사진작품, 호주 태생 미국 국적의 화가 캐롤 (Lawrence Carroll)의 평면작품으로 이루어졌다. 종교적이고 철학적인 주제들을 다양한 매체를 통해 묵직하고 진지하게 표현해낸 전시관이 었다. 2015년, 제55회 베네치아 비엔날레에도 역시 다양한 매체로 작 업하는 세 작가 ―마케도니아 태생의 설치작가 하지 바실레바(Elpida Hadzi-Vasileva), 컬럼비아 태생의 영상작가 브라보(Monika Bravo), 모 잠비크의 사진작가 마실라우(Mario Macilau)―의 작품들로 이루어진 바티칸관은 그리스도교적 주제가 현대작가들에 의해 얼마나 자유 롭고 다양하게 표현될 수 있는지, 그리스도교적 주제의 한계가 얼마 나 확장될 수 있는지를 보여주었다. 두 차례에 걸친 베네치아 비엔날 레 참여에서 바티칸관에 초대된 다양한 대륙 출신의 작가들, 표현매 체의 다양성, 주제의 다원성 등은 가톨릭교회의 현대미술과의 새로 운 관계설정과 수용의지를 확인할 수 있는 혁신적 행보였음에 틀림 없다. 하지만 아쉽게도 이후로는 2018년 베네치아의 건축 비엔날레 (Biennale Architettura) 참여를 끝으로 중단되었다.

향후 가톨릭교회와 현대미술이 그리스도교 미술을 통해 어떠한 만 남과 소통을 이어갈지 주목된다. 쉽지 않은 행로일 것이다. 하지만 19세기의 도전이 실패한 것처럼 보였으나, 그들의 노력이 결과적으 로 20세기 전·후반에 걸쳐 진행된 혁신적 변화의 원동력이 되었던

점을 상기하면, 교회미술사적 측면에서 21세기의 그리스도교 미술의 향후 행로에도 지대한 관심의 시선을 보내게 된다.

3
종교미술, 성^聖미술, 교회미술, 그리스도교 미술

그리스도교적 주제의 미술을 이야기할 때 대두되는 개념적 혼란은
피하기 어려운 난제이다. 각양각색의 수요에 따른 용도와 다양한 유
형이 불러오는 혼돈이 그 주된 원인일 것이다. 오늘날 그리스도교적
주제의 작품들을 대체로 종교미술, 성스러운 미술, 교회미술, 그리고
그리스도교 미술이라는 개념들로 나누어 분류하고 정의하고 있다.
그럼에도 불구하고 개념적 혼란이 완전히 해소되었다고 보기는 어렵
다. 지속적인 분석과 변화 가능성의 수용이 후속되어야 할 과제로 남
아 있다. 이 개념들은 상호간에 연관되어 있어서 그 의미는 다중적이
거나 경계가 불분명하다. 이 개념들을 둘러싼 논쟁은 계속 이어지고
있는데, 그에 대한 주목할 만한 견해들을 들여다보면 다음과 같다.

종교미술
종교미술은 어떻게 이해될 수 있을까. 분명히 이 개념은 특정 종교가
뿌리내린 문화권에 따라 큰 차이가 있을 것이다. 따라서 매우 주관적

이고 다양한 해석이 가능한 개념이다. '종교'라는 용어에서 즉각적으로 떠올리는 종교가 문화권에 따라 다르기 때문에 더욱 혼란스럽다. 일단 서구권에서의 '종교'는 그리스도교와 직결된 개념으로 인식되어 왔다. 그들은 종교라고 하면 그리스도교로의 통로 정도로 인식하였다. 그렇지만 오늘날에 이르러는 종교와 인간과의 관계라는 철학적이고 근원적인 질문에 더욱 탐구의 초점이 맞추어지고 있는 듯하다. 단순명쾌한 논리로 종교미술을 이야기하는 것이 더욱 난해해지고 있다. 그리스도교에서 종교미술의 개념의 문제에 대한 미술 이론가들이나 미술사가들 혹은 화가들의 견해를 통해 정의해 본다.

미술사가 쿠르트 바트(Kurt Badt, 1890~1973, 『세잔느의 미술』의 저자)는 세잔느(Paul Cézanne, 1839~1906)의 작품에 표현된 자연은 하느님의 특성을 반영하는 것이라고 주장하였다. 즉, 세잔느가 오십의 나이에 다시 독실한 가톨릭 신자가 되어 주일미사에 빠지는 경우가 드물었고, 마침내 교회의 성사(聖事)도 진지하게 수용하였으며, 숨을 거둘 때에도 이를 매우 성스럽게 받아들였다고 전해진다. 그리스도교적 주제가 세잔느의 예술에서 표면적으로는 아무런 역할을 하지 못하고 있지만, 그에게 있어서 종교가 본질적으로 어떠한 의미를 지닌 것으로 받아들여져야 한다. 세잔느에게 신앙은 그의 예술과 전혀 무관한 것이 아니었다. 오히려 가톨릭교는 그의 종교적이지 않은 주제들을 통해서 더욱 진실되고 심오하게 그의 예술을 이끌어간 그의 깊

은 신앙과 연관된다. 개념의 실제적 의미에서 볼 때 종교적 미술은 주제와 무관할 수 있다. 바트는 이 문제에 관하여 언급하면서 게오르그 짐멜(Georg Simmel, 1858~1918, 『렘브란트, 하나의 예술철학적 시도』의 저자)을 인용하였다. "원초적 인식에서 보면, 종교적 미술작품은 그 주제의 대상이 종교적일 필요가 없다는 결론에 이른다. 잘 알려진 대로 특정 주제가 분명 종교적임에도 비종교적인 경우가 있다. 반면에, 이를 생성해내는 선험적 에너지가 종교적이기 때문에 전체적으로는 종교적이다."

세잔느 작품에서의 자연은 신의 특성을 반영한다는 것이 쿠르트 바트의 논지라면, 군이 화가가 가톨릭 신자라는 것을 강조할 필요는 없다. 사실, 자연이 세잔느의 그림에서 처음으로 신을 반영하고 있는 것은 아니다. 이미 자연 그 자체에 신은 내재되어 있다고 볼 수 있다. 교회의 가르침에 따르면 존재하는 창조물 전체는 신의 존재를 모사한다는, 바로 아날로기아 엔티스(analogia entis)로 이어진다. 비슷한 유추가 신의 창조작업과 인간의 활동 사이에 존재하게 되는 것이다.

20세기 작가의 프로그램에도 유사한 이론이 등장한다. 지노 세베리니(Gino severini, 1883~1966)는 미래파를 '20세기의 위대한 종교미술'로 파악하였다. 종교적인 것은 그림 속에서 '비행기, 자동차, 대포 그리고 기계적 구조'들을 통하여 선언되어야 한다고 주장하였다. 바

실리 칸딘스키(Wassily Kandinsky, 1866~1944)의 생각은 '성령의 제국'
을 목표로 하는 것이었다. 프란츠 마르크(Franz Marc, 1880~1916)도 '다
가올 정신적 종교의 제단에 속하는 그러한 시대의 상징을 창작'하려
하였다. 하나의 예술작품이 생성해내는 선험적 에너지는 종교적이라
는 게오르그 짐멜 식의 의미에서 마르크의 동물그림이나 칸딘스키의
비대상적 구성작품이나 세베리니의 산업세계의 정물도 종교적일 수
있는 것이다. 오히려 종교적인 것은 인간의 손으로 제작된 모든 훌륭
한 작품들에 묻어난다고도 이야기할 수 있다. 그런데 이러한 그림들
이 마르크나 칸딘스키가 언급한 대로 성령의 제국을 목표로 하였거
나 미래의 제단에 속할 작품들인지의 문제는 아직 해결되지 않았다.
이는 성스러운 미술의 영역으로 이끄는 것을 뜻한다.

성聖미술

성미술(라틴어 Ars Sacra)에 이르면 개념적 혼란은 극대화된 현상을 보
인다. 성미술은 제단(제대가 놓여 있는 공간 전체-라틴어 prebyterium)이라
는 한정된 공간에 등장하는 미술이라는 협의로 해석되기도 하지만,
교회미술, 그리스도교 미술의 개념적 경계를 드나들며 광의로 사용
되기도 하기 때문이다. 이에 여기에서는 성미술을 협의의 개념에 집
중하고자 한다. 교회미술과 그리스도교 미술의 개념에 대하여는 뒤
에 따로 논하게 될 것이다. 협의의 성미술에는 제단에 놓이는 제단화

(라틴어 retabulum)뿐만 아니라, 일반적으로 제대(미사를 봉헌하는 탁자. 라틴어 altare)에 세워지는 십자가나 촛대 혹은 감실(라틴어 tabernaculum) 등의 기물들도 전례미술(라틴어 Ars Liturgica)이라 일컬어지며, 모두 성미술에 포함된다. 제단은 성령의 공간인 성스러운 장소, 즉 초자연적인 신적 세계를 의미한다. 전통적으로 교회의 제단은 신성한 장소로 인식되었으므로 오랫동안 일체의 장식이 금지되었었다. 9세기경 미사예식이 행해지는 제대에 신앙의 중심 신비를 더욱 극대화하기 위해 성인의 유해(라틴어 reliquiae)를 올려놓았던 것에서 제단화가 유래한 것으로 전해진다. 11세기에 이르러 제대 위의 뒷부분에 세워지는 제단화(라틴어 retable)가 등장했으며, 14~15세기에는 큰 규모로 제단 뒤의 제대 바닥에 설치되는 칸막이 형태의 제단화(라틴어 reredos)가 보편화되었다. 제단화는 회화나 부조작품이 대부분이다.

　신성한 장소에 보존된 성스러운 그림들은 당연히 신이나 신과의 관계를 경배하기 위해 거기에 있는 것이다. 성스러운 그림은 그 주제와 기능으로 그림의 여러 가지 가능성 가운데 스스로를 구별한다. 타블로(tableau, 패널화)가 널리 확산되면서 12세기경부터 교회의 수호성인, 사도들, 성경 속의 여러 사건을 그린 제단화가 점차 보편화되었다. 제단화는 일반적으로 중앙 패널과 그 양측에 날개 패널을 달아 문처럼 열고 닫을 수 있는 세 폭 제단화(triptych)의 형태가 가장 많지만, 그 외에도 날개가 많은 다폭 제단화(polyptych)나 소형의 두 폭 제단화

(diptych)도 있다. 각 시기의 양식이 반영된 제단화가 한동안 활발하게 제작되었다. 그런데 현대 교회 공간의 구조가 단순화되었고, 더구나 제2차 바티칸 공의회 이후 전례의 변화에 따라 사제의 미사 집전 위치가 바뀌어 제단화의 수요는 매우 축소되었다. 종래의 전례에서 제단화는 제대의 뒷부분에 세워졌고, 미사가 집전될 때 사제나 신자들이나 모두 제단화를 향하여 바라보며 진행되었기 때문에 자연스럽게 제단화에 시선이 집중되었었다. 하지만 바티칸 공의회 이후 신자와 사제가 제대를 중심으로 마주보며 미사가 진행되는 형태로 변화하여 오늘에 이르고 있으며 제단화의 역할이 급격하게 희석되었다.

전례미술의 개념에 관하여 로마노 구아르디니(Romano Guardini, 1885~1968)는 그의 논문(「전례화와 묵상용 그림」)에서 전례미술을 어떠한 상상도 허용하지 않는, 엄격하게 양식화된 예수나 사도들 혹은 성인의 상(像)으로 이해했다. 그것은 이상적 아름다움과는 전혀 무관하며, 관람자의 마음에 들지에 관한 것도 전혀 상관없는 개념이다. 움직임이 없는 경직성 혹은 무엇엔가 몰두하고 있는 자세의 입상이 대부분이다. 그들은 어떠한 감정이나 표정을 드러내지 않는다. 무표정하

* 전례(典禮, 라틴어 liturgia)는 사전적 의미로 "교회가 성경이나 성전(聖傳)에 의거해 정식 공인한 의식으로, 미사와 성사, 성무일도(시간 전례), 성체 행렬, 성체 강복 예절 등도 포함된다. 전례는 사적 행위가 아니라 교회 공동체의 예식이며 그리스도의 사제직을 수행하는 행위다."라고 설명되어 있다. _미디어 종사자를 위한 천주교 용어 자료집, 395쪽, 2011. 11. 10., 한국 천주교 주교회의 매스컴위원회

게 영원한 곳을 향하여 바라본다. 전례화 제작자는 대체로 익명이다. 화가는 개인적 화풍을 알아채지 못하도록 작품의 뒤로 숨어야 한다는 것을 알고 있는 듯하다. 전례화의 이러한 개념적 정립은 타블로의 개념인 이콘에 가깝다는 것은 명백하다. 전례화는 모든 개인적 특성들을 유지하면서 성인들의 이상화된 유형을 추구하였다. 그들은 화면에 엄격하게 정면을 향하여 미동도 없이 서 있다. 그 가운데에서도 특히 전형을 따르는 얼굴이 강조되었고, 영성은 커다란 눈에 응축되어 있다. 이콘을 비롯한 전례화 외에도 당대 최고의 공예적 완성도를 보여주는 십자가, 감실, 유물함, 촛대 등의 기물들에서 당대의 신학적 해석과 더불어 최고의 솜씨와 조우하게 된다.

교회미술(Ars Eeclesiae)

교회미술은 교회라는 특정 공간에 집중하면서 그리스도교 미술보다 좁은 의미로 이해되는 개념이다. 물론 교회미술도 그리스도교 미술이지만 그 주제와 기능면에서 그리스도교 미술의 여러 가능성 중의 하나로 분류된다. 이는 그리스도교의 성스러운 교회공간이라는 장소와 용도에서 찾아지는 것이다. '가톨릭 교회미술, 개신교 교회미술' 등으로 통용되기도 하며, 교회건축을 위시하여 보다 적극적인 의미로 교회공간 안·밖의 회화, 조각 등을 포함하여 전례와 예배에 사용되는 모든 기물과 성물을 총괄하는 개념으로 사용된다. 제대를 중심

으로 성립되는 성미술과 비교하면, 교회미술은 교회공간에 집중하는
보다 더 넓은 대상을 포함하는 의미로 받아들여지고 있다.

그리스도교 이전의 제례에서는 스스로를 현현하기 위해 인간의 신
체에 맞추어 인간과 유사한 신체를 가진 신(神)을 요구하였다. 여기에
서 제례용 그림과 신은 동일시되었다. 그러나 그리스도교의 제례는
이와 같은 성격의 그림 혹은 상(像)으로 시작될 수는 없었다. 이전의
그림이나 상은 성스러운 의미의 핵심을 상실한 것으로 간주되었다.

한편에서는 모든 그리스도교 미술이 일체 거부되기도 하였다. 이
러한 방향은 오늘도 여전히 추종되고 있다. 하이델베르그의 교리문
답서에, 그리고 독일과 네덜란드의 개혁 공동체의 신앙고백서에 다
음과 같이 적혀 있다. "하느님은 그의 말씀 안에서 현현하신다; 그는
그의 전(全) 그리스도교도가 무언의 우상을 통해서 가르쳐지기보다는
말씀에 대한 생동감 있는 설교를 통해 깨닫게 되기를 원하신다." 다
른 한편에서는 성상금지령을 결코 주장하지 않는다. 제2차 니케아 공
의회(787년)와 트리엔트 공의회(1545~1563년)의 법령에 따라 교회에
그림이 허락된 것이다. 그리스도와 성모 마리아 그리고 성인들의 그
림에 경의와 존경이 깃들어 있다. 그 그림들에 내재된 신성함과 에너
지를 믿기는 하지만, '경배'와는 구분된다. 그 그림들은 믿음의 대상
으로 삼도록 허락되지 않았기 때문에 그 자체가 경배할 만한 가치를

지닌 것은 아니다. 그림이나 조각상에 보내는 경의는 거기에 표현된 대상에 대한 경의인 것이다. 성상을 향해 머리를 숙이거나 무릎을 꿇을 때, 우리는 그리스도에게 기원하는 것이다.

교회건축물에 어떤 주제의 그림이 허용될 수 있는지, 그림이 교회 안에서 어떠한 기능을 담당하는지에 관해 누군가가 묻는다면 어떠한 안내도 얻지 못할 것이다. 이 문제는 원칙적으로 정확하게 다루어질 수 없는 것인데, 그 해답은 오히려 유동적인 교회의 결단이나, 변화하는 미사의 형식에 달려 있기 때문이다. 예를 들어 중세 초기부터 바로크에 이르기까지 교회미술의 최우선적 기능은 제대에 봉헌되는 것이었으나, 오늘날에는 교회 안에 더 이상 제단화를 위한 장소는 없다. 미사의 형식이 변화하였기 때문이다. 타블로는 일반적으로 그 기능을 상실하였고, 벽화나 유리화 연작이 교회공간 안에서 그 의미를 더해 가고 있다.

교회와 관련된 다양한 주장과 신학적 해석들은 개념에 관한 것이라기보다는 이미지에 관한 것이다. 그들의 다양한 현존은 그리스도의 몸으로, 하느님의 백성으로, 그리스도의 신부(新婦)로, 하느님의 집으로, 신자들의 공동체로, 성인들의 공동체로, 새로운 예루살렘으로 표현된다. 교회건축물을 세울 때 미술은 그 공간에, 건축물 자체에, 그리고 그에 상응하는 그림 연작에 이러한 주장과 신학적 해석들

을 드러내려 노력한다. 그리하여 교회건축물은 '머무를 수 있는 혹은 머물게 되는' 공간이 된다. 20세기의 교회미술은 이 가능성을 상기하고 더 계발하였다. 현대회화는 머무를 수 있는 교회공간을 실현시키고자 새로운 시도들을 감행하였다. 예를 들어 오넹꼬르의 세례당에서 건축은 회화와 동일시되었다. 누군가가 이 둥근 공간에 비대상 유리화를 설치한다면 이 동일성은 파괴되었을 것이다. 다시 말하면, 세례당에 설치되는 유리화는 세례성사와의 연계 혹은 연상을 추구하며 표현된다. 그와 같은 의미에서 바잔느는 우리가 들어가서 '한동안 머물 세례당'이 되도록, '머무를 수 있는' 그림을 제작하였다.

 우리를 머물게 하는 교회공간의 성취는 아마도 현대미술의 거부할 수 없는 미래지향적 과제에 속할 것이다. 교회공간에 사람들이 이르는 비대상 회화나 대상적 회화를 수용해야 한다거나, 세속적 미술을 들여놓는 것을 무가치하다고 할 수 없다. 그리스도교적 색채나 구성이라는 것은 특별히 따로 존재하지 않고, 특정한 그리스도교의 혹은 교회의 양식이라고 하는 것도 존재하지 않는다는 것은 재론의 여지가 없다.

그리스도교 미술(Ars Christiana)

그리스도교 미술은 종교미술이나 성스러운 미술 혹은 교회미술과는 어떤 관계에 놓여 있는 것일까? 쿠르트 바트가 세잔느의 그림을 설명하면서 주장한 '주제와 무관한 종교성'이라는 개념은 종교와 그리스도교를 동일선상에 놓고 이야기한 것으로 보인다. 오늘날 철학도 신학도 종교의 존재적 규정을 감히 내리지 못하고 있고, 몇몇은 종교와 그리스도교가 동일한 것이 아니라는 인식을 가지고 있는 듯하다. 당연히 그리스도교 미술은 종교적인 동시에 그리스도교와 연관된다. 그리스도교 신앙은 종교적 구원으로 인식되며, 유대교나 그리스도교의 구원사와 계시의 역사로부터의 동력에 근거한다. 결코 '무주제의 종교'가 아니다. 따라서 그리스도교적 미술의 근저에는 주제가 이미 존재하고 있는 것이다. 이는 그리스도교 신앙에 기반한다.

그리스도교 미술에 대한 낭만주의적 주장들은 무엇보다도 빌헬름 바켄로더(Wilhelm Wackenroder, 1773~1798)의 논문 「미술을 애호하는 수도원형제회의 심정토로」와 루드비히 티엑(Ludwig Tieck, 1773~1853)의 논문 「프란츠 슈테른발트(Franz Sternbald)의 방황」에서 발견된다. "당신은 이 순간에 그림에 그려진 것을 믿지 않으면서도 귀중한 그림을 제대로 이해할 수 있고, 거룩하게 묵상하며 바라볼 수 있소?"라고 바켄로더는 묻는다. 그는 그리스도교적 그림에서 단지 그리스도교적 주제만을 요구했던 것이 아니다. 나아가서 거기에 그려진 것을 믿는

화가, 즉 그리스도교 신자가 그려야 마땅하다고 요구한 것이다. 화가
는 곧 관람자로 간주된 것이고, 그리스도교적 작품의 관람자에게도
작가 못지않은 것을 요구한다. '그림을 이해하려는 이는 묘사된 것을
믿어야 한다'는 바켄로더의 미숙한 질문은 결국 그리스도교 미술에
대한 그의 분명하고 포괄적인 이론을 내포하고 있다. 즉, 그리스도교
적 주제가 그려졌을 때, 그리스도교 신자이며 그림의 주제를 믿을 때,
그리고 '그려진 것을 믿는' 사람에 의해 그 그림이 완성되었을 때, 그
그림은 그리스도교적이 된다는 것이다. 과연 그럴까?

　그리스도교적 그림의 화가가 어떠한 이유에서든지 마음에 들지 않
거나, 비방하고자 할 때 빈번히 그가 신도인지를 물었고, 화가의 믿
음을 의심하였다. 이러한 의구심은 아마도 그리스도교적 그림이 주
문에 의해 제작되던 바로크 시기였다면 허용되었을지 모른다. 하지
만 자유로운 예술 제작의 시기에는 무례한 경우로 교황 바오로 6세가
1964년 강론에서 사과하기도 했다. 한 화가가 그리스도교적 주제를
자유의사로 택하여 제작할 때 무엇이 그를 이끄는가? 19세기 즈음부
터의 모든 그리스도교적 미술은 사실 개인적 신앙고백이었다.

　우리가 화가의 작업장이나 전시장에서 만나게 되는 그림들은 의심
할 바 없이 예술가의 자유로운 선택에 의해서 제작된 것이다. 관람객
이 작품을 보려 하든 그렇지 않든 간에 그들은 존재할 것이다. 그러나

그 작품들은 관람객이 그들 앞에 마주서지 않아도 존재할 수 있을까?

 한편 오늘날의 회화나 조각은 결코 신비로운 독백이 아니다. 그들은 대화를 통해서 성립된다. 이러한 대화가 현대예술과 더불어서 시작된 것은 아니다. 신비로운 시대 이후로 모든 그림은 그 그림을 보는 사람들을 염두에 두었다. 그 자체만을 위한 그림은 더 이상 존재하지 않았다. 스스로 예술작품으로 여기지 않았던 성상마저도 순례자들이 그 작품을 찾아올 때 비로소 그 기능을 할 수 있었다. 그림의 효과와 관련된 이러한 변화는 작품을 제작하지 않은 사람을, 알려지지 않은 부분인 관람자로 포함시킨다. 이제 작품의 반이 생성되었고, 그가 그 앞의 또 다른 반인 관람자를 인정할 때 비로소 작품은 완성된다. 이 시대에 화가는 작품의 첫 번째 반을 이루어낼 수 있었고, 나머지 반은 관람자들이 채워갈 수 있게 되었다. 그들의 몫은 반드시 계약이나 지원만으로 이어지는 것은 아니다. 누군가가 예술작품의 물질적 기본을 협력해주지 않아도 관람자로서 각 그림의 두 번째 몫으로 참여할 수 있다. 그들은 여전히 예술가가 물질적인 것과 정신적인 것을 쏟아부어서 성취해낸 첫 번째 몫과 동일한 것이다. 바켄로더가 관람자를 그림의 두 번째 참여자로 보았던 그 논지는 옳았다. 그런데 거기에서 그리스도교적 미술을 이해하는 관람자가 그리스도교 신자여야 한다는 요구는 여전히 유효할까? 쇼펜하우어(Arthur Schopenhauer, 1788~1860)는 그림에서 명목상의 의미와 실제적 의미를 구분하였다.

명목상의 의미는 묘사된 대상의 개념에 따라오는 것이고, 실제적 의미는 그림에서 누구에게나 보이는 것이다. 쇼펜하우어는 대나무바구니에 누워 있는 작은 모세를 그린 그림을 예시로 들었다. 실제적 의미는 한 고귀한 여인이 버려진 아이를 발견한 것이고, 명목상의 의미는 특별한 구세사적 업적인 것이다. 즉, 이집트 왕궁의 공주가 미래에 이스라엘 백성을 구하고 십계명을 전할 사람을 구제한 것이다. 물론 이그림의 명목상의 의미는 구약이나 적어도 모세의 이야기를 아는 사람에게만 전달된다.

또한 바켄로더가 그리스도교적 그림을 이해하는 관람자가 그리스도교인이어야 한다고 생각한 것도 옳을지 모른다. 그리스도나 사도들에 관하여 전혀 들어본 적이 없는 사람이나 구약을 알지 못하는 사람은 그리스도교적 그림을 중요한 사람들의 묘사나 어떠한 극적인 현장을 그려 놓은 것 이상의 의미는 알 수 없다. 이 경우에 그리스도교도만이 그리스도교적 의미를 파악할 수 있다. 하지만 관람자가 묘사된 것에서 상세한 부분까지 모두 믿는다는 것은 여기에서 그다지 중요하지 않다. 신자들은 물론 낭만주의적 의미에서 '좀 더 많이 이해' 하는 정도이기 때문이다. 우리는 오늘날 지나치게 상세하게 존재에 대해 규정하기를 꺼린다. 제들마이어가 이야기하듯이 대부분의 사람들은 아주 간단한 기본개념, 즉 '최소한의 정의'로 규정하기를 선호한다. 이러한 포괄적 의미에서 그리스도교적 주제를 그린 미술을

포괄적으로 그리스도교 미술로 규정하는 것으로 충분할 것이다.

　그리스도교 주제로 제작된 작품으로, 제작자가 신자인지 비신자인지를 막론하고, 또는 교회 안에 설치되지 않은 작품에 이르기까지, 그러니까 작가와 장소에 관계하지 않고 총망라하여 포괄적 개념으로 그리스도교 미술이라고 이해할 수 있을 것이다. 개인적 용도로 제작된 기도용 그림, 묵상용 그림도 그리스도교 미술에 속한다. 따라서 포괄적 의미로 이해되는 그리스도교 미술은 변질되거나 오용될 가능성이 매우 높은 것도 사실이다. 가장 명백한 것은 리하르트 에겐터 (Richard Egenter, 『키치와 그리스도교적 삶』)가 관찰한 바와 같이, 빈번히 키치현상이 나타나기도 한다. 이러한 키치현상은 비단 대상적 회화의 범주만의 이야기가 아니라, 비대상적 예술과 사진에서도 일어나고 있다. 오늘날 우리는 키치의 물적 범람 속에 키치와 더불어 살아가고 있다.

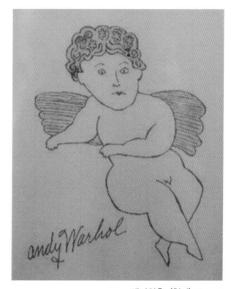

앤디워홀, 〈천사〉, Angel

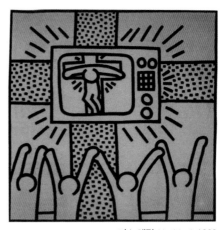

키스 해링, Untitled, 1983

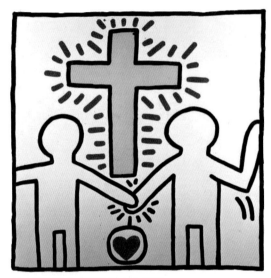

키스 해링, 빛나는 (그리스도) 소년, 1970

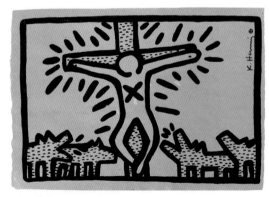

키스 해링, Untitled, 1982

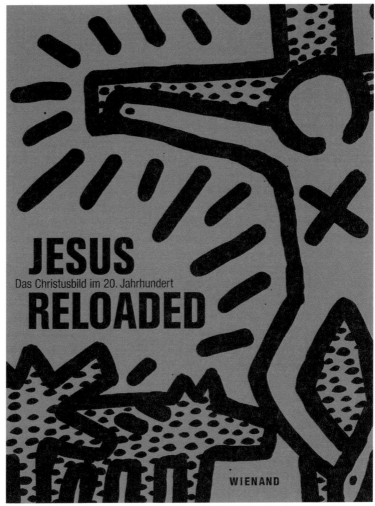

ESUS RELOADED – DAS CHRISTUSBILD IM 20 JAHRHUNDERT
(20세기의 그리스도회화), 2013 Wienand Verlag, Köln

출판물 표지로 사용된 키스 해링
동성애자였던 작가는 1960~1970년대 새로운 그리스도 운동에 적극 참여했었고,
그 이후로도 간간이 종교적 주제의 작품을 남겼다.

II

그리스도교적 주제의
현대작품

　20세기에 내세울 만한 그리스도교 미술이 없다는 흔한 주
장에 대해 헨제는 이 책에서 단호하게 반박한다. 현대미술에서
그리스도교적 주제는 양적·질적으로 충분히 주목받을 만한 위
치를 차지하고 있다는 것이다. 이러한 주장을 염두에 두고 그
가 제시한 예시와 작품들을 참고로 하여 20세기에 제작된 그
리스도교 주제의 작품들을 좀 더 밀착하여 관찰·분석해 보기
로 한다.

　사실 20세기 유럽의 대표적 화가들 가운데 그리스도교적
주제의 그림을 그리지 않은 화가는 찾기 어려울뿐더러, 20세기
의 그리스도교 회화는 그 독자성에 있어서 다른 시대의 작품과
비교해도 손색이 없어 보인다. 특히 주문자가 거의 존재하지
않은 20세기 교회미술의 상황을 고려하면 과거의 시기보다 현
대미술에서 그리스도교적 주제에 작가들의 더 많은 관심이 집
중되었다고도 말할 수 있다.

1
구약의 이야기

구약성경에 실려 있는 방대한 분량의 일화들 가운데 천지창조, 낙원, 원죄, 노아의 방주, 십계명과 같은 창세기나 탈출기의 이야기들은 시대를 막론하고 많은 예술가들에게 사랑받아온 주제이다.

급격하고 혁신적인 과학과 학문의 발전, 세계대전이라는 참혹한 현실을 마주했던 19~20세기의 화가들에게 구약성경이 들려주는 세상의 시작과 인간사의 근원에 대한 이야기는 더욱 의미심장하게 다가왔을 것이다.

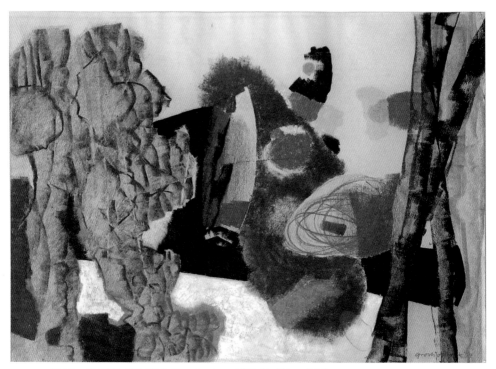

토마스 그로코비악, 〈창조의 날〉, Creation Day, 1954, 42×60cm, 파스텔

천지창조 | 세상의 시작

창조의 첫 장에서 읽을 수 있는 빛과 어둠, 물과 궁창,
대지의 이야기는 추상적 조형언어를 가진 작가들에게
매우 흥미로운 주제였을 것이다. 그들이 표현한 비구상
적 형상과 화면의 에너지는 창조주의 영(靈)이 감도는
세상의 시작 장면을 설득력 있게 전달한다.

이질적인 질감과 터치, 강렬한 명암의 대비를 보여주
는 토마스 그로코비악(Thomas Grochowiak, 1914~2012)이
그린 창조의 작품은 첫째 날의 새벽을 이야기하는 듯하
다. 대지는 아직 형체를 분간하기 어려운 혼란한 상태
이고, 무게감을 가진 물체들의 울퉁불퉁한 외피와 원초
적 계곡의 어둡고 푸른 심연이 보인다. 단단하고 무거
운 질감들 사이로 부유하는 덩어리들의 움직임이 미묘
한 긴장감을 일으키며 꿈틀대기 시작한다. 아직 정돈되
지 않는 형상들 위로 조물주가 방금 창조한 빛이 비추
기 시작한다.

장 바잔느, 〈하늘과 땅〉, 1950

화가이며 스테인드글라스 디자이너였던 장 바잔느(Jean Rene Bazaine, 1904~2001)는 창조의 두 번째와 세 번째 날에 주목했다. 사물을 윤곽이 아닌 역동성을 만드는 힘과 빛의 선으로 인식했던 이 추상화가에게 창조의 이야기는 작품의 본질을 보여주기에 적합한 주제였을 것이다. 장 바잔느의 창조의 날에서 물은 이미 존재하고 물에서 분리된 마른 땅이 드러난다. 화면을 가로질러 빠르게 움직이는 선적인 요소들은 물과 대지가 갈라지며 이루어내는 힘찬 에너지의 흐름을 느끼게 한다. 강렬하고 속도감 있는 움직임 너머로 부유하는 색의 덩어리들은 하늘과 땅, 태초의 구조에 색채가 입혀지는 과정을 보여준다.

프란츠 마르크, 〈창조의 역사 1〉, the History of Creation1
1914, 23.6×20cm, 목판화

땅 위의 생명체들이 창조되는 여섯째 날은 동물을 즐겨
그렸던 프란츠 마르크(Franz Marc, 1880~1916)에게 잘 어
울리는 주제다. 청기사의 주요 구성원이었던 마르크는
동물을 통해 회화에서의 순수성을 드러내고자 했다. 그
에게 동물이란 아름다움과 순수함의 상징이자 신비하
고 정신적인 것들을 드러낼 수 있는 매개체였다. 목판
화로 제작된 그의 작품에서 '땅은 제 종류대로 짐승들
을 내어라'(창세 1,24-25) 하는 태초의 음성이 들리는 듯
하다. 여우와 사자, 여러 짐승들이 대지로부터 일어나
이제 막 창조된 세상에 그들의 그림자를 드리운다. 땅
으로부터는 푸른 싹이 돋고 새들은 하늘 궁창을 날아간
다. 목판화의 단순하고 힘 있는 표현이 창조의 날이 가
진 소박하고 생동감 넘치는 분위기를 보여주고 있다.

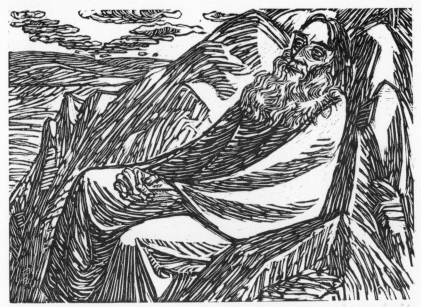

에른스트 바를라흐, 〈일곱째 날〉, Der siebente Tag, 1922, 24×35.8cm, 목판화

화가이면서 조각가, 극작가였던 에른스트 바를라흐
(Ernst Barlach, 1870~1938)는 창조주가 자신의 과업을 마
치고 난 뒤 휴식을 취하고 있는 일곱째 날을 그렸다. 그
는 완성된 대지의 산등성이에 기대어 자신의 창조물들
을 바라보고 있다. 아늑한 능선의 끝자락이 그들의 주
인에게 쉴 자리를 내어주고 저 멀리 구름의 움직임은
창조 때에 세상이 부여받은 에너지의 흐름을 느끼게 해
준다. 화면 속의 노인은 전통적인 하느님의 초상처럼
보이기도 하고, 에른스트 바를라흐 자신의 모습처럼 보
이기도 한다. 두 손을 모으고 먼 곳으로 향한 창조주의
시선은 창조된 모든 것을 축복하고 신성하게 만드는 듯
하다.

세라핀 루이스, 〈생명나무〉, L'arbre de vie, 1928, 114×112cm, 캔버스에 유채
파리 고고미술 박풀관

낙원 | 아담과 하와, 원죄의 순간

개인의 내면 세계에 천착했던 나비파(Les Nabis)에게 '낙원'이라는 주제는 그들의 독특한 양식을 드러내기에 좋은 소재였다. 몽환적이고 신비한 에너지를 보여주는 나비파 화가들의 표현양식은 인류가 탄생하고 타락해가는 꿈속 같은 이야기를 효과적으로 전달하고 있다.

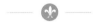

청소부로 일하면서 독학으로 그림을 그리기 시작한 세라핀 루이스 (Seraphine Louis, 1864~1942)는 격정적이며 환상적인 에너지를 보여주는 화가이다. 작업하는 모습을 남에게 보이는 것을 극도로 꺼려했다는 그녀가 그린 낙원의 나무는 크고 무성하며 이국적인 열매들이 매달려 있다. 루소의 이국적 취향과는 또 다르게 세라핀 루이스의 화면은 정밀하고 집요한 장식적 요소로 가득 채워져 있다. 때문에 그녀의 작품은 불타는 듯 폭발적인 에너지가 느껴지는 환상의 세계처럼 느껴진다. 나뭇잎들은 커다란 눈과 속눈썹 같은 테두리로 묘사되었다. 장엄하게 작렬하는 색채로 가득 찬 화면은 실제로 이것이 낙원에서 최초의 인간이 다니던 길에 심어졌던 생명의 나무일 수도, 깨달음의 나무일 수도 있겠다는 생각을 불러일으킨다.

앙리 루소, 〈하와와 뱀〉, Eve et le Serpent, 1905~1907, 62×46cm
캔버스에 유채, 독일 함부르크 미술관

어떻게 하와가 사과를 먹었고 아담에게 죄악의 과실을 권했는지에 대한 이야기는 20세기의 아마추어 화가들이 특히 관심을 보였던 주제이다. 프랑스의 세관원 앙리 루소(Henri Rousseau, 1844~1910)는 이국적인 숲속의 하와를 보여준다. 대지의 어떤 곳보다도 무성하게 우거진 숲속에서 그녀는 인식의 나무 앞에 벌거벗고 서 있다. 나무에 달려 있는 과실은 탐스럽고 빨갛게 빛난다. 나무를 휘감아오른 뱀이 하와의 손을 향해 열매를 물어 건넨다. 숲의 검은 실루엣 너머로 푸르고 붉게 물든 하늘은 시간의 경계를 보여준다. 작가는 원죄가 시작되는 위험한 순간을 포착하였다.

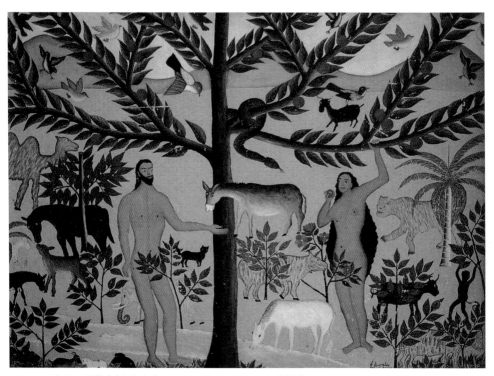

어거스트 투생, 〈아담과 하와〉, Adam and Eve, 1925, 보드에 유채

하이티의 민속화가 어거스트 투생(August Toussaint, 1924~)은 아담과 하와가 사과를 따는 순간을 그렸다. 루소가 그린 낙원에서의 사건을 투생은 소박한 섬 하이티로 옮겨놓았다. 그의 그림은 루소의 방식과 마찬가지로 매우 소박하게 묘사되어 있다. 하와는 한 손에 그녀가 방금 딴 사과를 들고 있고, 다른 손으로는 나뭇가지를 움켜쥐고 있다. 아담과 하와는 과실나무 양 옆에 서 있고 뱀이 나무의 윗부분을 둥글게 감고 있다. 배경에는 낙타와 사자와 나귀, 소와 원숭이, 코끼리와 새들이 평화로이 어울려 지낸다. 나무의 아랫부분에는 맑은 시냇물이 흐르고 하얀 말 한 마리가 다가와 물을 마신다. 화면의 사람과 동물의 형상은 그림자도 없이 평면적으로 그려져 가위로 잘라 붙인 것처럼 화면 위에 떠 있다. 그 때문에 전체적인 분위기는 비현실적이고 덧없어 보인다. 동시에 태초의 순수함이 느껴지기도 한다. 마치 동화의 한 장면 같은 낙원의 풍경 속에 시조(始祖)를 해치려는 죽음이 그림자를 드리우는 중이다.

카를로 멘제, 〈천국의 아담과 하와〉, Adam and Eve in Paradise, 1919

인간은 늘 원죄의 결과에 대해 깊이 숙고해왔다. 작가들 역시 아담과 하와의 행위로 인해 인류가 잃어버린 것을 떠올리고, 새로운 상황을 암시하려 노력했다. 20세기에도 이와 같은 생각에 집중했던 작가들은 이러한 주제에 대해 깊이 성찰해야만 했다. 원죄와 인류의 운명이라는 주제는 신즉물주의*(또는 마술적 리얼리즘)라고도 불리던 작가들의 작품에서도 찾아볼 수 있다. 그들은 대상들을 추상화하지 않고, 있는 그대로 보이도록 그렸다. 그와 동시에 사물과 상황의 본질이 드러나도록 정확한 형상의 포착과 공간의 묘사 그리고 작가의 의도에 따라 명확히 구성된 화면을 강조하였다. 그렇지만 태초의 낙원에서의 삶을 표현한 화면의 비현실성 역시 피할 수 없는 요소이기도 했다.

카를로 멘제(Carlo Mense, 1886~1965)는 에덴 동산에서 지내는 원죄 직전의 아담과 하와를 그렸다. 창세기의 내용에서처럼 그들은 벌거벗고 있지만 전혀 부끄러움을 느끼지 않는 듯하다. 대지와 식물, 동물들의 크기에 비해 거대하게 묘사된 인류의 조상은 이 사건의 주인공이 누구인지 명확하게 보여준다. 나무를 표현한 다양한 시점은 화면을 더욱 비현실적으로 보이도록 만든다. 화면 저 멀리 겹쳐진 산등성과 수평선 그리고 아득하게 저무는 하늘은 이제 막 창조된 세상의 신비로움을 드러낸다.

* 신즉물주의(Neue Sachlichkeit): 제1차 대전 직후 패전국 독일의 냉혹한 현실 속에서 일군의 젊은 화가들이 격정적 표현주의를 거부하고 인간이 처한 참담한 현실을 있는 그대로 묘사하고자 형성한 미술사조이다. 대상의 묘사는 사실적이지만 점차 형이상학적 요소도 스며들어 구성과 배합의 이질적 경향이 두드러져 마술적 사실주의(Magischer Realismus)라고도 불렸다. 오토 딕스(Otto Dix, 1891~1969), 조지 그로츠(George Grosz, 1893~1959), 막스 베크만 등이 이 움직임에 참여한 대표적 화가들이다. 사회비판, 풍자적 시각이 강했으며, 현실주의(Verismus)라고도 불렸다. 신즉물주의는 한국의 1980년대 민중미술과의 연관성도 빈번히 거론되곤 한다.

루돌프 하우스너, 〈타락 이후의 아담〉 Adam nach dem Sündenfall II, 1969~1973
200×100cm, 노보판 판넬에 아크릴과 템페라

최초의 정신분석 화가로 불리는 루돌프 하우스너(Ru-
dolf Hausner, 1914~1995)는 평생에 걸쳐 자신의 모습이
투영된 '아담'이라는 주제를 독특한 시각으로 그려냈
다. 아담은 공업화된 20세기의 거대한 기계에 둘러싸인
채 우리를 바라보고 있다. 그는 자신이 벌거벗고 있다
는 것을 알고 있고, 기계의 도움을 빌어 빵을 해결하기
위해 사력을 다하는 중이다. 기계의 일부분으로 전락한
인간의 서글픔을 보여주는 듯 아담의 얼굴엔 회한이 스
쳐간다. 이전 세기 내내 그래왔듯이 인간은 땀 흘려 노
력해야만 생명을 유지할 수 있다. 삶 속에서 언제나 인
간은 죄악의 법칙과 대면해 있다. 최초의 인간 '아담'은
작가의 삶을 관통하는 존재론적 고뇌를 보여주는데, 비
엔나에 있는 하우스너의 무덤 묘비석에도 이 아담의 두
상이 함께 세워져 있다.

루돌프 하우스너의 묘비

요한 토른 프릭커, 〈카인과 아벨〉, Kain and Abel, 1908, 224×287cm
캔버스와 종이에 석탄과 분필, 과슈, 에센 폴크방 미술관

카인과 아벨 | 인류 최초의 살인 사건

아담 집안에서 일어난 형제 살해사건은 인간의 극적인
내면세계에 깊은 관심을 가졌던 표현주의자들에게 매
우 흥미로운 주제였다. 그들은 역동적인 화면과 사건의
내면적 모습에 효과적으로 집중할 수 있었다.

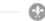

독일에서 활동한 네덜란드 출신의 예술가인 요한 토른
프릭커(Johan Thorn-Prikker, 1868~1932)는 살해사건의
여과되지 않은 순간을 표현하였다. 아르누보 디자이너
이기도 한 프릭커의 회화는 우아한 느낌의 선이 흐르듯
이어진다. 형제를 살해한 도구인 동물의 턱뼈가 아직도
카인의 손에 들려 있다. 그는 자세를 한껏 낮추고 한 손
에 흉기를 든 채 다른 손으로 쓰러지려는 동생의 팔을
강하게 잡고 버티는 중이다. 뒤를 돌아보는 살인자는
옴짝달싹 할 수 없이 사각형의 화면에 갇혀 있다. 카인
을 짓누르는 듯한 화면의 한계는 범죄를 저지른 이후에
도 하느님의 시선에서 벗어날 수 없음을 아는 그의 불
안한 심리를 드러내는 듯하다.

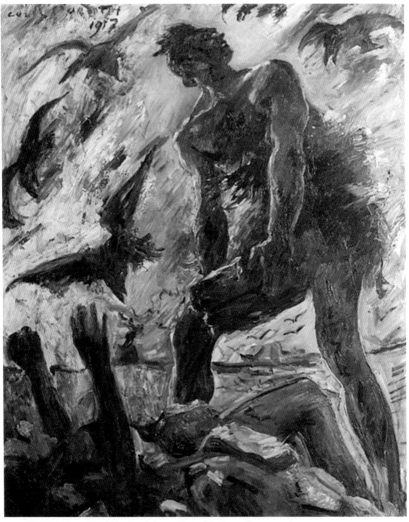

로비스 코린트, 〈카인과 아벨〉, Kain and Abel, 1917, 140.3×115.2cm, 캔버스에 유채
독일 뒤셀도르프 쿤스트뮤제움

토른 프릭커가 단 한 번의 범죄를 그린 반면, 로비스 코
린트(Lovis Corinth, 1858~1925)는 형제살해사건이 이 세
상으로 찾아와 여전히 멈추지 않는 살인의 오싹한 환영
을 보여준다. 작가는 카인이 동생을 내리친 순간을 포
착했다. 피에 젖은 두 손으로 형제의 시신을 감출 돌덩
이를 든 채 하늘을 올려다보는 카인의 떨리는 시선은
금방이라도 '어디 있느냐'하고 그의 동생을 찾는 하느님
의 음성을 상상하게 한다. 대지의 시선으로 그려진 살
인의 현장은 피를 흘리며 죽어가는 아벨의 신음과 그의
형이 내려친 흉기의 무게도 느끼게 해준다. 하늘에는
까마귀들이 인류 첫 살인자의 주변을 어지럽게 날고 역
동적인 화면은 악의 신비를 가중시킨다.

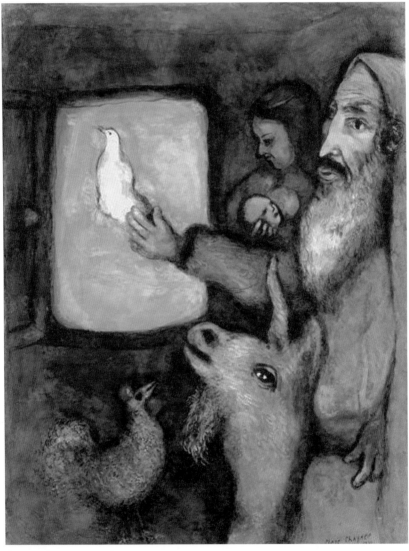

마르크 샤갈, 〈방주의 비둘기〉, the Dove of the Ark, 1931, 63.5×47.5cm
종이에 과슈와 유채

노아의 방주 | 새로운 희망의 약속

낙원에서 추방되고 형제를 살해한 인류는 노아에 이르러 하느님과 새로운 계약을 맺는다. 세상에 만연한 악에 분노한 창조주는 홍수로 모든 피조물을 심판하리라 마음 먹는다. 그러나 오직 노아만이 의롭고 흠없는 자로서 하느님의 눈에 들었다.(창세 6, 5-13)

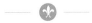

가난한 유대인 가정에서 태어난 마르크 샤갈(Marc Zakharovich Chagall, 1887~1985)은 방주 안의 사람들이 하느님의 말씀대로 행하였다는 믿음을 누구보다도 순수하게 표현하였다. 배경으로 꿈꾸듯 스며드는 표현주의적 조형언어는 이 주제와 매우 잘 어울린다. 방주의 내부는 화가가 자랐을 법한 소박한 시골집의 생활공간처럼 보이고 어두운 실내의 열린 창문을 통해 빛이 들어온다. 노아는 땅이 드러났는지 알아보기 위해 비둘기를 날려보낸다.(창세 8,8) 갓난아이를 안은 여인과 창밖을 바라보는 염소와 수탉의 눈빛이 희망으로 빛난다. 인간과 동물이 함께 인류사의 중요한 결정에 동참하는 순간이다.

게하르트 막스, 〈노아〉, Noah, 1948, 20.1×20cm, 목판화, 뉴욕 MoMA

게하르트 막스(Gerhard Marcks, 1889~1981)는 목판화의
진한 그림자를 통해 노아가 날려보낸 두 번째 비둘기가
싱싱한 올리브 가지를 물고 돌아온 순간을 포착했다.(창
세 8,11) 물이 아직도 방주의 주변에 파도를 일으키고 있
다. 밤이 다가오는 저녁 무렵, 노아는 창밖으로 손을 내
밀며 비둘기를 마주하고 있다. 창가로 막 날아든 비둘
기의 하얀 날개가 시선을 사로잡으며 희망의 메시지를
전달한다. 비둘기가 물고온 올리브 나뭇가지는 하느님
이 노아에게 약속하신 땅과 새로운 생명의 상징이다.

에밀 놀데, 〈파라오의 딸이 모세를 찾다〉, Pharaoh's Daughter Finds Moses
1910, 캔버스에 유채

모세의 생애 │ 이스라엘 민족을 이집트에서 이끌어낸 위대한 예언자

이집트 탈출 사건은 구약의 이야기 중에서 이스라엘 민족이 하느님이 어떤 분인지 정확하게 인지하게 되는 가장 큰 사건이다. 그리고 이들을 이끌고 나온 모세라는 인물은 이스라엘 역사상 단연 가장 위대한 민족 지도자로 꼽힌다.

❧

강렬한 색채로 인간의 본질과 자신의 종교적 열정을 표현했던 화가 에밀 놀데(Emil Nolde, 1867~1956)는 강가에 버려진 아기 모세의 구출 사건(탈출 2,3-6)을 그렸다. 그가 그린 장면은 결정적 순간을 잡아낸 사진처럼 표현되었다. 이집트의 공주는 하녀에게 갈대 숲에서 발견한 바구니를 가져오도록 하였다. 바구니 속에서 울고 있는 사내아이를 보자 그녀는 감동하여 모성애로 상기된 모습이다. 주변의 여인들도 놀란 얼굴로 이들을 둘러싸고 있다. 작은 바구니는 초록과 청색을 배경으로 빛나는 오렌지빛이다. 분홍과 파랑, 보라색 옷을 입은 인물들의 얼굴에는 노란색과 빨간색이 교차한다. 얼굴에 집중된 화면은 이스라엘 민족의 운명을 결정하는 감동적인 미래를 예견하는 듯하다.

에른스트 바를라흐, 〈시나이산의 모세〉, Moses auf dem Sinai
1928, 36×47cm, 목판화

에른스트 바를라흐는 광야로 나온 이스라엘 백성들의
이야기 중 시나이 산에서 일어난 극적인 사건을 표현하
였다. 하느님이 '어서 내려가거라. 네가 이집트 땅에서
데리고 올라온 너의 백성이 타락하였다.'(탈출 32,7)고 말
씀하시자 모세는 신이 주신 두 개의 계명판을 들고 산
을 내려온다. 화가 난 예언자 모세의 수염과 외투는 그
의 격정적인 마음을 보여준다. 산 너머 화면의 오른편
에 하느님을 분노케 하고 모세를 격분하게 한 사건이
펼쳐진다. 이스라엘 백성이 황금으로 송아지를 만들어
거대한 단(壇)에 올려놓고 모여앉아 있다. 둥글게 층을
이루며 경배하는 군집의 에너지가 지평선 너머까지 이
어져 하늘의 분노와 닿아 있다.

마르크 샤갈, 〈모세가 율법의 돌판을 깨뜨림〉, Moses Breaking the Tablets of the Law
1955~1956, 228×154cm, 캔버스에 종이와 유채, 쾰른 루트비히 미술관

모세의 생애에 관한 이야기는 여러 화가들에게 중요한
주제였고 마르크 샤갈도 여러 작품에서 모세를 등장시
켰다. 샤갈은 계명판(증언판)을 내던지는 모세의 분노와
좌절을 강렬하게 그려 넣었다.(탈출 32,1-19) 모세의 등
뒤로 고뇌의 원인이 되는 사건들이 나타난다. 신실한
예언자가 신으로부터 계명을 받는 순간과 백성들이 황
금송아지에 경배하는 장면이다. 빛나는 우상을 향해 두
팔을 벌려 기도하는 우매한 백성 무리의 모습은 무엇이
그릇되었는지 모르는 순진한 얼굴들이다. 그가 어떻게
창조주로부터 계명판을 받았는지 또 죄지은 이스라엘
백성을 향해 분노와 실망으로 계명판을 던져서 깬 사건
이 연속된 이야기로 서술되어 있다.

마르크 샤갈, 〈모세의 죽음〉, Mort de Moise, 1958, 30.5×24.5cm, 종이에 손으로 에칭

마르크 샤갈은 석판화 기법을 통해서 모세의 죽음도 이야기한다. 120세의 예언자는 하느님의 명령에 따라 느보산으로 올라갔다.(신명 34,1-6) 몹시 힘겨워진 모세는 비탈에 길게 누워 있고 주님은 하늘의 구름 사이에 나타난다. 하느님은 죽음을 앞둔 그에게 길앗과 므나쎄, 유다와 예리코 등 당신 백성에게 약속하신 땅을 보여주신다. 하느님이 말씀하신다. '이 땅을 너의 눈으로 보게는 해준다마는 너는 저리로 건너가지 못한다.' 모세는 후손에게 주어진 땅을 쳐다보지 않는다. 그는 마지막까지 주님만을 바라보며 오른손을 들어 인사한다. 그렇게 예언자는 죽었다. 땅 위의 나라가 얼마나 부질없는지, 백성의 마음이 얼마나 변덕스러운지를 경험한 사람이 숨을 거두었다.

얀켈 아들러, 〈다윗왕〉, King David, 1948, 126.4×81.3cm, 캔버스에 유채

다윗 | 기름 부음을 받은 자

사무엘기에 등장하는 다윗의 이야기도 표현주의자들에게 인기있는 주제였다. 그들에게는 기름 부음을 받은 자가 고난을 극복하며 마침내 왕이 되는 드라마를 조형적으로 형상화할 기법이 이미 준비되어 있었다.

얀켈 아들러(Jankel Jakub Adler, 1895~1949)는 방 안에 외로이 있는 다윗을 표현하였다. 다윗은 작은 스툴에 한쪽 다리를 올려 악기를 지지한 채 연주하고 있는 모습이다. 앳된 얼굴과 소박한 옷차림은 소년 다윗이 들려주는 순수한 노래를 상상하게 한다. 홀로 악기를 연주하는 다윗의 모습은 분명 소년이지만 붉은색과 푸른색으로 분할된 배경화면 때문에 내면의 단호함과 단단함이 엿보인다. 비파를 연주하는 소년은 온갖 역경을 딛고 이스라엘의 왕이 될 운명이다.

마르크 샤갈, 〈다윗왕〉, Le Roi David, 1951, 198×133cm
리넨 캔버스에 유채, 파리 퐁피두센터

샤갈은 생기 넘치는 붉은 옷과 번쩍이는 왕관을 쓴 다윗이 악기를 연주하는 장면을 그렸다. 온화한 눈빛과 당당한 왕의 모습으로 그려진 다윗이 들려주는 노래는 그의 삶 가운데 있었던 기쁘고 슬픈 사건들을 회상하는 것처럼 느껴진다. 그는 불안감에 괴로워하는 사울을 위해 노래했고, 친구 요나탄의 죽음 앞에 애곡하며, 예루살렘으로 입성하는 '언약의 궤' 행렬 앞에서 춤추고 노래한다. 저자인 헨제는 이 작품을 우울증과 정신병으로 괴로워하는 사울을 위해 음악을 연주하는 다윗이라고 설명했다.(1사무 16,14-23). 하느님으로부터 내쳐진 사울은 왜소하고 우울한 모습으로 어두운 구석에 앉아 떨고 있다. 헨제는 사울과 다윗의 모습이 대조를 이루며 마침내 하느님의 뜻이 어디로 움직이는가를 알 수 있다고 보았다. 또 다른 견해는 화면 아래에서 그의 노래를 듣고 있는 사람이 예레미야 예언자라는 해석이다. 예루살렘의 멸망을 예언하며 비참한 삶을 살았던 하느님의 사람은 다윗의 노래에 감동한 듯 가슴에 손을 모으고 웅크리고 앉아 있다. 예언자의 뒤쪽, 작열하는 태양과 도시의 성벽을 배경으로 많은 사람의 행렬이 보인다. 유배지로 끌려가는 이스라엘 백성의 수난은 샤갈 시대에도 멈추지 않았다. 3000년 전 다윗의 노래는 20세기 하느님의 백성들에게도 위로를 들려주는 듯하다.

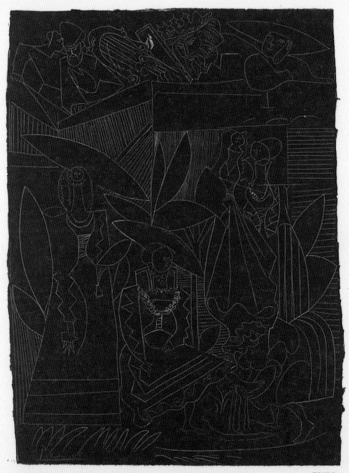

파블로 피카소, 〈다윗과 밧세바〉, David and Bathsheba, 1947
64.5×48cm, 종이에 리소그래피, 뉴욕 브루클린 미술관

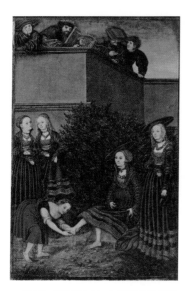

루카스 크라나흐(elder), 〈다윗과 밧세바〉
David and Bathsheba, 1526
38.8×25.7cm, 판넬에 유채
베를린 국립 회화관

밧세바의 이야기는 다윗왕의 삶에 찾아온 위기를 설명하기에 좋은 주제이다.(2사무 11,2-27) 파블로 피카소(Pablo Ruiz Picasso, 1881 ~1973)는 루카스 크라나흐(Lucas Cranach, 1472 ~1553)의 작품을 차용하여 이 이야기를 재현하였다. 검은 화면에 섬세한 가는 선으로 그려진 형상과 공간은 입체파적으로 변형되었다. 궁전의 지붕 위에서 저녁바람을 쐬던 왕은 이웃집 중정에서 목욕하는 여인에게 정신을 빼앗겼다. 다윗은 부하 우리야의 아내 밧세바를 탐하여 우리야를 전장으로 내몰아 죽이고 그녀를 아내로 삼는다. 그리고 그녀는 솔로몬의 어머니가 된다. 피카소가 그린 고전의 재해석은 위대한 왕의 과실(過失)을 단조로우면서도 위트있는 이야기로 변형하였다.

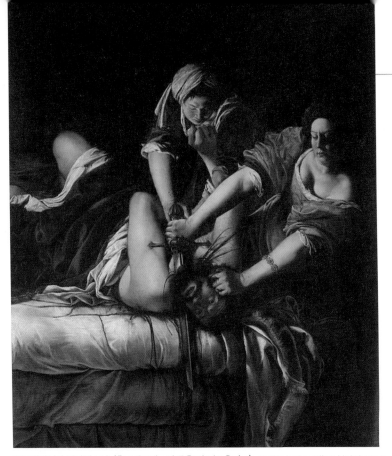

아르테미시아 젠틸레스키, 〈홀로페르네스의 목을 자르는 유디트〉, Judith beheading Holofernes
1620경, 146.5×108cm, 캔버스에 유채, 피렌체 우피치 미술관

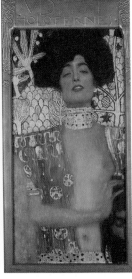

좌
프란츠 폰 슈툭, 〈유디트와 홀로페르네스〉
Judith and Holofernes, 1927
캔버스에 유채, 개인소장

우
구스타프 클림트,
〈홀로페르네스의 머리를 들고 있는 유디트〉
Judith and the head of Holofernes
1901, 84×42cm, 캔버스에 유채
빈 벨베데레

유디트 | 영웅 혹은 팜므파탈

예루살렘을 지키기 위해 아시리아의 장수 홀로페르네스를 찾아가 그의 목을 치는 유디트의 이야기는 성경이 주는 교훈적 메시지를 떠나 역사적으로 여인의 교활함과 배반을 암시하는 주제로 그려졌다.(유딧 13,1-9) 전통적 회화에서 유디트는 장검(長劍)과 잘려진 머리와 함께 등장하는 여인으로 묘사되었었으나, 젠틸레스키나 카라바조에 이르러 적장을 살해하는 장면을 적나라하게 묘사하며 조국을 지키는 용맹스런 여인으로 표현되었다. 그들은 구약의 이야기를 묘사하는 것을 넘어서서 작가 자신의 분노와 좌절을 담아 그녀의 공격성 혹은 잔인함을 강조하였다. 현대에 들어와, 클림트나 프란츠 폰 슈툭의 작품에서 유디트는 역사적 임무를 행하는 여인도, 잔인성을 드러내는 분노에 찬 여인도 아닌, 여인의 선정성이 강조되었다는 차이를 보여준다.

장 콕도, 〈유디트와 홀로페르네스〉, Judith and Holofernes
1948~1949, 302×358cm, 종이에 과슈

초현실주의 화가이자 시인, 영화감독인 장 콕도(Jean Maurice Eugene Clement Cocteau, 1889~1963)는 연극의 무대 혹은 꿈속과도 같은 살인사건의 광경을 그렸다.

둥근 달이 뜬 밤을 배경으로 무대 뒤쪽을 향한 유디트의 얼굴은 밤과 같이 까맣다. 한 손에 칼을 쥐고 다른 손을 들어 올리며 신에게 '오늘 저에게 힘을 주십시오'(유딧 13,7)라고 말하는 그녀의 모습은 결의에 찬 전쟁의 여신을 연상시킨다. 화면의 중앙, 잠든 병사들 사이를 빠져나오는 또 다른 유디트의 손에는 잘려진 남자의 머리가 들려 있다. 그녀가 두르고 있는 두건에는 배반의 색인 노랑과 굴욕적으로 흘린 피를 의미하는 빨간색이 교차되고 있다.

칼 호퍼, 〈사자굴 속의 다니엘〉, Daniel in der Löwengrube, 1910

다니엘 | 하느님의 사랑을 받는 이

하느님이 당신의 사람을 어떻게 살리는지 보여주는 대표적인 인물 중에 다니엘이 있다. 칼 호퍼(Karl Christian Ludwig Hofer, 1878~1955)의 그림에서 사자굴에 던져진 다니엘은 꿈속을 헤매는 사람처럼 야수들 사이를 걸어 다닌다.(다니 6,17-24) 잠들어 코를 고는 고양이가 되어버린 들짐승들은 얌전하고 순종적인 동물처럼 보인다. 칼 호퍼의 작품은 초기 그리스도교 시기에 나타나는 선한 목자의 모습처럼 목가적인 한가로움이 엿보인다. 다니엘은 비록 바빌론으로 끌려온 포로였지만 환난 속에도 하느님에 대한 믿음으로 충만하다. 늘 강대국 사이에서 침략과 유배, 망국의 험난한 역사를 살았던 유대 민족에게 다니엘의 이야기는 큰 위로가 되었을 것이다. 그들이 어느 곳에 살고 있던 하느님은 고통받는 당신의 백성을 잊지 않으셨다. '하느님, 당신께서 저를 기억해 주셨습니다. 당신을 사랑하는 이들을 저버리지 않으셨습니다.'(다니, 14,38)

막스 에른스트, 〈수산나와 장로들〉, Susanna and the Old Men
1953, 35.31×50.8cm, 캔버스에 유채

다니엘은 수산나를 사형시키려는 악한 재판관들의 손
에서 그녀를 구출한다.(다니 13) 하지만 역사적으로 화
가들은 원로들이 수산나를 엿보는 전반부 이야기에 주
로 관심을 가졌는데, 이러한 전통은 20세기에도 마찬
가지였다. 초현실주의 화가인 막스 에른스트(Max Ernst,
1891~1976)의 수산나는 화면 중앙의 동굴과 같은 벽감
에서 목욕을 하고 있다. 요아킴의 정원에 숨어들어간
두 악한 재판관은 또 다른 벽감에서 그녀를 응시하고
있다. 꿈속을 들여다보는 것 같이 그려진 화면은 음침
하고 감각적인 에너지로 가득차 있는 듯하다.

에드자르드 시거, 〈욥〉, Job

욥 | 의로운 사람의 고난

의로운 사람들이 왜 슬픔과 불행을 겪어야만 하는지의 질문은 20세기 문학에서 지속적으로 다루어졌다. 회화에서는 이러한 주제를 '욥'이라는 인물로 이야기하기도 한다. 에드자르드 시거(Edzard Seeger, 1911~1990)는 추상적 윤곽선으로 욥을 보여준다. 머리를 감싸고 울부짖는 욥은 모든 것이 무너지고 사랑하는 가족과도 이별한 뒤 전신을 뒤엎은 병마로 절망에 빠졌다. 화면 뒤쪽으로 욥을 위로하기 위해 찾아온 친구들이 보인다. 친구들의 언짢은 시선이 그의 고통을 더욱 고립되게 만든다. 하지만 성경의 욥은 이해할 수 없는 슬픔 가운데에서도 가늠할 수 없는 하느님의 뜻을 물으며, 결국 하느님을 찬양할 때에 비로소 진정으로 구원된다고 믿는 사람이다.

2

천사
천상(天上)과 인간을 이어주다

천사는 인류의 오랜 상상물이다. 거의 모든 종교는 신과 또 다른 초인간적인 존재가 있다는 것을 전제로 하였다. 가톨릭 교리에서도 천사는 인간의 구원이라는 목적에 의해 창조된 혼령이다. 본래 선한 존재였지만 그중 일부는 자유를 남용해 사탄이 되어버렸다. 가톨릭 교회는 교부들의 말을 빌어 천사들은 초자연적인 목표에 따라 위계가 정해진다고 믿는다. 교회사에서 천사론을 주장한 대표적인 인물은 디오니시우스 아레오파기테(Dionysius Areopagite, 1세기경)를 들 수 있는데, 그는 당시 유행한 신플라톤주의의 영향으로 천사를 세 군집에서 다시 세 단계로 나누어 총 아홉 위계로 구분하였다. 그의 분류에 따르면 천사는 본질적으로 순수한 정신적 존재로서 첫째 군은 하느님의 권좌를 보위하는 왕권 그리고 세라핌과 케루빔을 일컫는다. 두 번째 천사는 하느님의 섭리로 우주를 이루는 주권과 권세이며, 마지막으로 세 번째 군은 인간에게 직접적으로 관여하는 대천사, 천사와 같은 존재들을 말한다.

초기 그리스도교 미술에서 천사는 독립적인 주제로 등장하지 않는

다. 주로 천사가 등장하는 성경 장면(예를 들면 수태고지, 예수님의 빈 무
덤 사건)에서 흰 겉옷을 입은 기품 있는 젊은이로 나타난다. 4세기 말
에야 날개가 등장했고, 여전히 남성으로 그려졌다. 이탈리아 초기 르
네상스 시대에 처음으로 소녀천사가 등장하였고, 바로크시기에 이르
러 푸토, 즉 사랑스러운 아기천사가 화려한 바로크 미술의 절정을 장
식하였다. 그렇지만 세월이 흘러 19세기에 이르러서는 소녀천사와
아기천사는 키치*로 전락했다.

* 키치(kitsch): 미학에서 괴상한 것, 저속한 것을 가리키는 용어. 한국에서는 이
 발소 그림으로 대표되는 현상으로 고급문화를 흉내 내어 조악하게 대량 생산
 되는 저급문화를 의미한다

제임스 앙소르, 〈반란군 천사의 몰락〉, Fall of the Rebel Angels, 1889
132.8×108.8cm, 캔버스에 유채, 앤트워프 왕립 미술관

천사의 추락

화가들이 선호한 천사에 관련한 주제 중 '추락한 천사'가 있는데, 이는 요한묵시록에서 묘사하고 있는 미카엘과 동료 천사들이 사탄과 그의 부하들을 땅으로 추락시키는 장면에서 비롯된 것이다.(묵시 12,7-9)

제임스 앙소르(James Ensor, 1860~1949)는 인상주의적 배경에 천사의 추락을 그렸다. 휘몰아치고 색채들로 파도를 이루는 화면 속에 미카엘 대천사가 사탄을 따르는 천사들을 응징하고 있다. 대천사의 군단은 하느님을 배반한 악의 무리를 휩쓸어 버리듯 빠르게 공격한다. 격렬한 전투에서 패배한 추락하는 존재들은 시공간이 뒤틀어지는 것처럼 형상은 사라지고 좌절과 절망의 무게만이 남았다. 역동적이고 과장된 바로크적 움직임이 느껴지는 불분명한 형체들과 지상과 공중을 회전하는 듯한 화면구성은 초월적 존재들의 긴박한 전쟁을 생동감 있게 전한다.

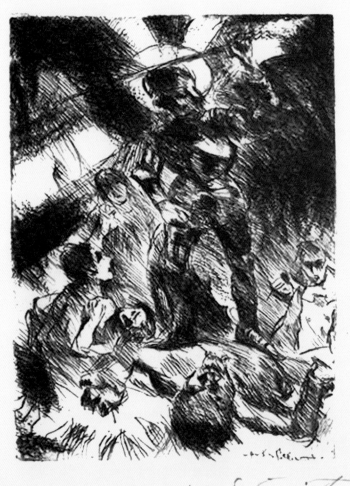

로비스 코린트, 〈대천사 미카엘〉, Saint Micheal, 1923, 23.2×17.3cm, 에칭

로비스 코린트가 그린 미카엘 대천사는 홀로 악마와 맞서 싸우고 있다. 마음이 교만한 천사는 결국 번개처럼 추락하여 땅바닥에 내던져진다. 그리스도교 전통에서 추락한 천사는 사탄과 동일시 되었다. 사탄을 굴복시키라는 하느님의 명령을 받는 대천사 미카엘은 빛이 뿜어져 나오는 후광을 두른 채 중세 기사와 같은 갑옷을 입고 긴 검을 높이 들어올렸다. 그의 발 아래는 굴복한 악마가 전의를 상실한 채 쓰러져 있고 대천사는 칼을 휘둘러 악마의 마지막을 선고하려는 순간이다.

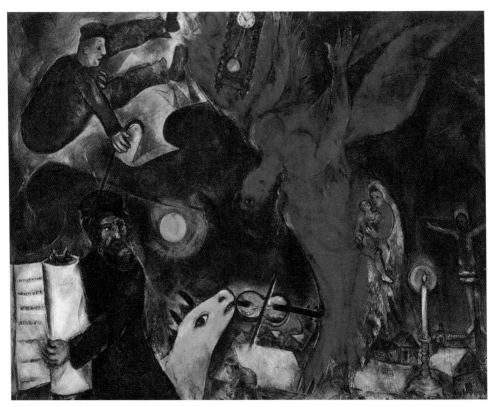

마르크 샤갈, 〈추락하는 천사〉, the Falling Angel, 1947, 148×189cm
캔버스에 유채. 개인소장

마르크 샤갈은 좀더 묵시록적 이야기로 가까이 다가갔
다. 아이를 안고 있는 여인에게 달려들던 붉은 용 타락
한 천사는 대지를 향해 거꾸로 떨어지고 있다. 세상을
뒤덮은 전쟁의 화염처럼 불타는 검붉은 천사의 날개와
몸통은 거대한 대각선으로 화면을 가르고 있다. 붉은
날개에 휩싸인 아이와 어머니는 인류의 역사적인 재앙
을 대표한다. 화면의 하단부에서는 토라(두루마리)를 들
고 있는 랍비와 십자가의 그리스도가 구약과 신약을 대
면시킨다. 두루마리를 강하게 끌어안은 채 방어적인 자
세로 서있는 남성의 불안하고 절박한 얼굴은 당시 유대
인들의 비참한 현실을 보여주는 듯하다. 추락하는 천사
의 날개 위로 커다란 괘종시계가 악마에게 시간이 얼마
남지 않았음을 알려주고 있다.

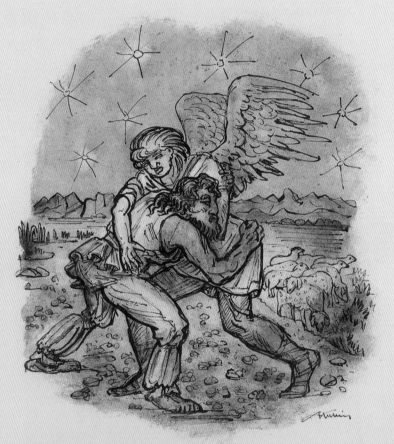

알프레드 쿠뱅, 〈천사와 씨름하는 야곱〉, Jacob wrestles with the Angel
1924, 35×29.5cm, 종이에 펜과 잉크, 수채, 개인소장

야곱과 씨름하는 천사

야곱과 씨름한 하느님이 어떤 모습이었는지 구체적으로 묘사되어 있지는 않지만(창세 32,23-33) 그리스도교 미술에서 이 장면은 일찍이 하느님이 보낸 전령인 천사와 야곱의 씨름으로 그려졌다.

알프레드 쿠뱅(Alfred Leopold Isidor Kubin, 1877~1959)은 야곱이 에사우를 만나러 가기 전 천사와 씨름을 벌였던 장면을 한밤중의 싸움으로 그렸다. 한데 엉킨 천사와 야곱의 모습 위로 아치를 이루는 하늘에는 반짝이는 별들이 떠 있다. 양떼가 노니는 평화로운 들판과 고요한 밤하늘이 야곱의 결연한 표정과 대조를 이룬다. 사력을 다해 천사의 허리를 움켜쥔 야곱은 "저에게 축복을 해주시지 않으면 절대로 놓아드리지 않겠습니다"(창세 32,27)라고 말하고 있다. 백성의 선조인 야곱의 축복 쟁취는 그가 태어날 때 '발뒤꿈치를 잡은 자'라는 이름을 받은 것을 떠올리게 한다. 아버지와 형을 속이고 장자의 축복을 얻어내고, 장인 몰래 재산과 아내들을 이끌고 나온 야곱은 천사와 겨루어 결국 하느님의 축복을 받아낸다.

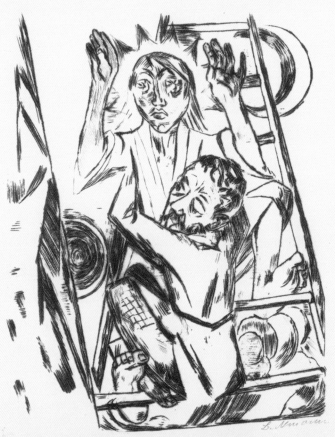

막스 베크만, 〈천사와 씨름하는 야곱〉, Jacob wrestling with the Angel
1920, 42.8×30.5cm, 티슈처럼 얇은 종이에 드라이포인트 에칭

막스 베크만(Max Beckmann, 1884~1950)은 천사가 결국
야곱을 축복하는 장면을 그렸다. 동이 터오자 사다리
를 타고 하늘로 오르려는 천사를 야곱은 결코 놓아주려
하지 않는다. 오른편에는 아직 밤의 달이 보이고 왼편
에 새 날을 밝히는 태양이 떠오른다. 천사는 두 손을 들
어올려 야곱에게 복을 내리며 "네가 이겼으니 너의 이
름은 이제 더 이상 야곱이 아니라 이스라엘이라고 불릴
것이다"라고 말한다. 영광의 빛으로 둘러싸여 정면을
향한 천사의 얼굴은 이후 불려질 이곳의 명칭을 알려주
는 듯하다. 야곱은 하느님과 얼굴을 맞댄 이곳을 프니
엘(하느님의 얼굴)이라고 부른다.

알베르트 비르클레, 〈토비아와 천사〉

수호천사

하느님의 천사는 어린 토비야가 아버지 토빗의 심부름으로 메디아
까지 가는 여정에 동행하며 그를 지켜준다. 토빗기에 등장하는 이
수호천사는 대천사 라파엘이다. 알베르트 비르클레(Albert Birkle,
190~1986)는 토비야와 함께 가는 라파엘을 유리화 주제로 정했다. 토
비야와 천사 이야기는 토비야가 경험한 하느님의 보호와 놀라운 섭
리가 반투명의 색채로 표현되었다. 라파엘의 후광과 펼친 날개는 따
뜻하고 풍성한 황금색이다. 그는 토비야의 뒤에서 그에게 앞으로 가
야 할 길을 알려주는 듯 믿음직스러운 자세로 서 있다. 붉은 옷을 입
은 젊은 토비야는 티그리스 강에서 잡은 이상한 물고기를 한 손에 들
고 앞으로 나아간다. 천사가 알려준 대로 토비야는 이 물고기의 내장
을 간직하고 있다가 사라에게 들린 마귀를 내쫓고 아내로 맞아들이
며 눈먼 아버지의 시력도 되찾아준다.

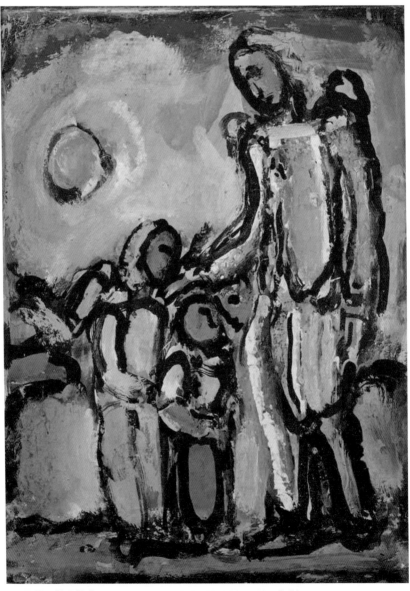

조르주 루오, 〈수호천사〉, Guardian Angel, 1946, 29.8×21.9cm, 보드에 과슈

신실하고 초연한 종교화가였던 조르주 루오(Georges
Henri Rouault, 1871~1958)는 시골길에서 만난 아이들을
사랑스럽게 바라보는 수호천사를 그렸다. 간결하면서
도 강렬하게 표현된 형상은 단순하지만 따듯하여 화가
가 가진 인간에의 연민이 엿보인다. 천사는 아이들의
머리 위에 부드럽게 손을 얹어 축복하고 있다. 천사의
주변에 모여든 아이들은 소박하고 천진해 보인다. 루오
특유의 부드럽고 단순한 윤곽선이 등장인물들을 더욱
다정하게 느껴지도록 만든다. 온화한 무채색과 어우러
진 녹색, 적색, 청색의 색채가 위안과 희망을 준다.

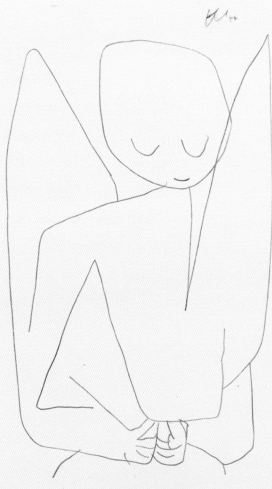

1939 ƩƩ 20 Vergesslicher Engel

위
파울 클레, 〈건망증 천사〉
Forgetful Angel, 1939

아래 왼쪽
파울 클레, 〈희망에 찬 천사〉
Angel full of Hope, 1939

아래 오른쪽
파울 클레, 〈천사 지원자〉
Angel candidate, 1939

천사는 파울 클레(Paul Klee, 1879~1940)의 창작에서 중요한 주제였다. 그는 약 50점에 달하는 작품에서 매우 다양한 천사를 보여준다. 클레의 천사는 매우 창조적이거나 가련해 보이기도 하고 희망에 차 있거나 무언가에 집중하는 얼굴로도 등장한다. 때로는 아주 평범한 모습이기도 하지만 호기심에 빠져 있거나 저돌적인 모습으로도 표현되어 있다. 클레는 아름다운 자태의 우아한 천사뿐 아니라 충격에 빠진 천사도 보여준다. 그는 1940년 사망하기 직전까지 천사를 그렸다. 그 역시 나치에 의해 퇴폐미술가로 낙인찍히고 추방당했으며 작품은 몰수되어 불에 태워졌다. 스위스로 도망쳐온 그는 온몸의 근육이 굳어져 가는 병으로 그림을 그리는 일조차 점점 힘겨워졌다. "나는 울지 않기 위해 그린다"고 말한 클레에게 천사는 어떤 존재였을까. 그는 제2차 세계대전이 일어나 온 세상이 미쳐버린 듯 혼란한 시기에 세상을 떠났다. 마지막까지 화가의 곁을 지켰을 클레의 천사는 대부분 윤곽선으로 단순화한 흑백소묘지만, 천진하고 우스꽝스럽기도 하며 침착하고 단아한 이 얼굴들은 이 세상이 주지 못하는 위로를 안겨주곤 한다.

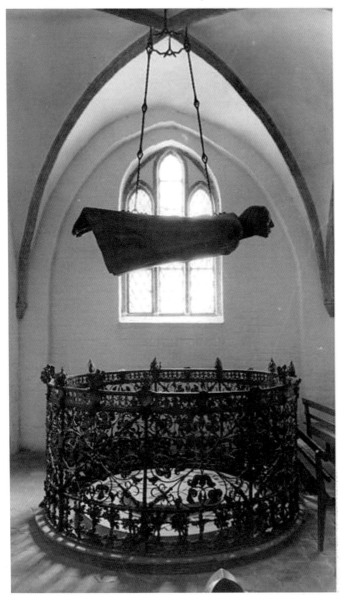

에른스트 바를라흐, 〈허공을 헤매이는 천사〉, Hovering Angel, 1927, 귀스트로 대성당
촬영: 휴버트 링크(Huber t Link), 1970

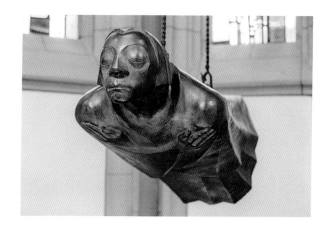

에른스트 바를라흐가 1927년 귀스트로 성당의 전몰자 기념관에 설치한 천사는 두 손을 가슴에 모은 채 공중에 매달린 상태이다. 이 당시의 많은 작가들이 그러했듯 제1차 세계대전에 참전한 애국 청년 바를라흐는 전쟁의 참상을 목격한 뒤 반전주의자가 되었다. 전쟁으로 죽어간 영혼들과 살아남은 사람들, 삶의 터전이 폐허로 변해버린 사람들의 절망과 고통은 그의 작품에서 인간에 대한 연민과 슬픔으로 드러난다. 그가 만든 청동 천사상은 지구상에 벌어졌던 끔찍한 참상을 떠올리며 기도하는 것처럼 보인다. 신의 창조물인 인간이 인간다움을 잃고 광기에 사로잡혀 서로를 죽고 죽이는 광경을 천사는 어떻게 지켜 보았을까. 하느님의 전령은 두 눈을 감고 슬픔을 삭이는 굳은 표정으로 전쟁에서 사라진 안타까운 목숨들에게 애도를 표하고 있다.

3

성모 마리아

❧

그리스도교 미술에서 가장 선호되는 주제는 아마도 그
리스도와 성모 마리아일 것이다. 20세기의 화가들은 성
모에 대한 전통적인 존경과, 새로운 마리아 신학을 통
해 20세기의 마리아 상을 보여주었다. 지난 시대의 미
술에서 마리아의 생애에 대한 주제가 빈번히 다루어졌
던 것에 비해 20세기 화가들은 일부 주제에 선별적으로
집중하였다. 20세기 성모 마리아 주제의 작품들은 대부
분 수태고지, 엘리사벳 방문, 아기 예수의 탄생, 동방박
사의 방문, 이집트로의 피난, 마돈나 그리고 피에타 등
으로 압축된다. 성모의 이야기는 그리스도와 연계되어
주로 그려졌고, 특히 루르드에서 성모 발현 이후에 독
자적으로 서 있는 마리아상이 대량으로 제작되었으나,
이를 모두 예술작품으로 수용할 수 있는가에 대해서는
한계를 드러내고 있다.

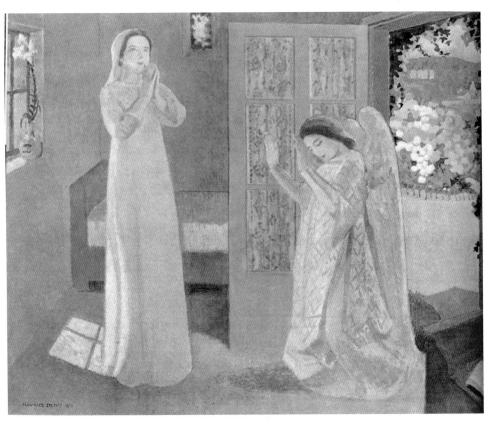

모리스 드니, 〈수태고지〉, Annunciation, 1912, 98×124cm
캔버스에 유채, 파리 오르세 미술관

수태고지

상징적이고 신비적인 예술을 추구했던 나비파의 주요 멤버였던 모리스 드니(Maurice Denis, 1870~1943)의 수태고지는 마리아의 방과 천사의 방문, 그리고 순종하는 마리아라는 전통적인 요소들을 그대로 유지하고 있다. 밝은 창가에 마리아의 순결을 상징하는 백합 한 송이가 놓여 있고, 열린 문 밖으로 보이는 정원에는 싱그러운 꽃들이 만발해 있다. 창문을 통해 쏟아지는 하느님의 빛은 마리아를 감싸고, 천사는 주님의 어머니를 향해 두 손을 들어 경외하는 제스처로 무릎을 꿇어 인사를 올린다. 방 안 깊숙이 들어오는 황금빛의 아침 햇살과 다정한 녹색의 공간은 모리스 드니 특유의 따뜻한 색감으로 표현되었다. 두 손을 모으고 먼 곳을 향한 듯한 마리아의 시선과 자세는 인류의 구원사를 위해 선택된 시골 처녀의 기쁜 마음을 생동감 있게 보여준다.

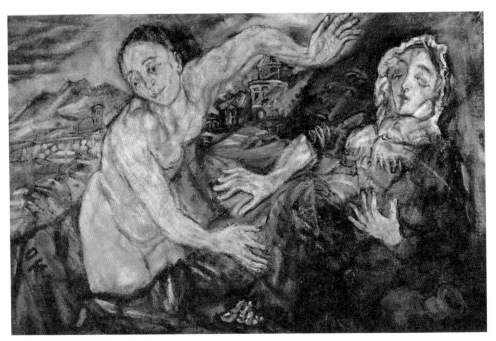

오스카 코코슈카, 〈수태고지〉, Annunciaion, 1911

오스카 코코슈카(Oskar Kokoschka, 1886~1980)는 수태고지 사건을 심리적인 결과로 파악했다. 격정적인 그의 표현주의적 화면은 마리아에게 주님의 메시지를 전달하는 장면을 더욱 영적인 느낌으로 일깨워준다. 코코슈카의 강렬한 터치들로 가득한 꿈속 같은 화면 안에 불안정해 보이는 마리아와 천사의 자세는 구세주 잉태사건을 알게 된 이들의 두근거리는 마음을 느끼게 한다. 마리아는 두 눈을 감고 작은 입술은 힘주어 다물고 있다. '그대로 제게 이루어지기를 바랍니다'라고 말하는 순종의 결심이 엿보인다. 천사와 마리아의 뒤로 시골 마을의 풍경이 보이고 마을 밖 냇물을 건너는 아치형의 다리와 멀리 펼쳐진 산등성이가 구세주의 어머니가 앞으로 겪어야 할 고되고 긴 여정의 길을 상상하게 한다.

케테 콜비츠, 〈성모와 엘리사벳〉, Maria and Elisabeth, 1928
35.6×34.3cm, 종이에 목판

엘리사벳 방문

마리아가 그녀의 사촌 언니 엘리사벳을 만나러 간 이야기는 비밀을 공유하고 이해하는 두 여인의 대화로 구성된다. 케테 콜비츠(Käthe Schmidt Kollwitz, 1867~1945)가 그린 방문 사건은 전통적인 구성을 유지하면서, 목을 끌어안고 서로의 잉태를 축복하며 속삭이는 두 여인의 모습으로 표현되었다. 강한 흑백대비로 표현된 콜비츠의 성모와 엘리사벳은 상반신만으로도 만남의 진실한 의미를 전달하기에 충분해 보인다. 20세기 초라는 시대적인 사명과 콜비츠의 삶과 조형성을 통해 이 만남 장면은 성경 안에 기술된 단순한 잉태 사건을 넘어서서 굳건한 모성의 연대를 느끼게 한다. 두 번의 세계대전을 겪으며 비극으로 아들과 손자를 잃었던 케테 콜비츠는 전쟁에 반대하고 평화를 열망하는 어머니들의 투쟁을 표현한 작품을 다수 그렸다. 그녀의 작품에서 어머니들은 순종적이고 무기력한 여성이 아니라 세상의 자녀들을 위한 강렬한 유대감으로 온몸을 던져 항거하는 커다란 힘을 느낄 수 있게 해준다.

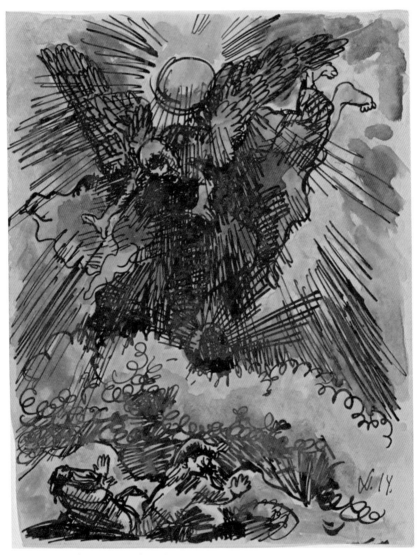

빌헬름 모르그너, 〈목동들에게 고지〉, Verkundigung an Hirten
1914, 28.1×22cm, 펜과 수채

성탄

그리스도 탄생의 서사는 전통적인 방식에 따라 '천사에게 고지를 받은 목동들', '베들레헴에서의 탄생', '동방박사의 경배', '이집트로의 피난'이라는 이야기들로 묘사된다.

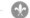

제1차 세계대전 중 스물여섯의 이른 나이에 전사한 화가 빌헬름 모르그너(Wilhelm Morgner, 1891~1917)는 목동들에게 천사가 나타난 순간을 그렸다. 화면의 가장 아래의 목동들은 하느님의 사자를 만난 놀라움으로 두려워 떨고 있다. 그들을 둘러싼 푸른 공기와 긴 그림자는 들판에서의 한밤중이라는 공간과 시간을 보여준다. 천사는 두 손을 뻗어 '겁내지 말라'고 말하며 화면의 위쪽에서 빛으로 떠 있다. 천사 주변의 붉은 에너지와 황금빛으로 반사되는 빛의 경계선은 인간들의 세상과 하느님의 영(靈)이 만나는 지점을 설명한다. 쏟아지는 듯한 강렬하고 격정적인 필치는 베들레헴의 비밀을 열정적으로 전하고 있다.

에밀 놀데, 〈거룩한 밤〉, Holy Night, 1912, 41.8×35.3cm, 캔버스에 유채

에밀 놀데는 탄생의 '거룩한 밤'을 인류를 구원할 환희의 노래로 변화시켰다. 짐승이 여물을 먹는 초라한 공간에서 밝게 빛나는 희고 빨간 옷을 입은 성모는 그녀의 갓난아이를 안아 밤하늘을 향해 들어올린다. 아기 예수의 발가벗은 몸은 생명과 승리의 붉은색으로 빛난다. 아기의 부모는 희망에 가득찬 표정으로 아기를 바라본다. 저 멀리 구세주를 찾아 오는 가쁜 발걸음의 목동들이 보인다. 배경에는 짙은 파랑의 밤하늘과 녹색의 들판이 펼쳐져 있고, 높은 하늘에 구세주 탄생을 알리는 별이 밝게 비춘다. 에밀 놀데 특유의 강렬한 색상으로 빛나는 화면에서 성탄의 드라마가 펼쳐지고 있다.

구스타프 징기어, 〈크리스마스 이브〉, Christmas Eve, 1950, 38×46cm
캔버스에 유채, 파리 퐁피두센터

벨기에에서 태어나 프랑스에서 활동한 화가인 구스타
프 징기어(Gustave Singier, 1909~1984)는 구세주 탄생의
장면을 추상적 구성으로 이끌어갔다. 배경은 순수한 검
정과 보랏빛이 감도는 푸른 밤이다. 비밀스런 깊이감
속에서 희망을 기대하게 하는 빨간색과 노란색이 빛난
다. 익숙한 성탄 장면의 형상들은 모두 사라졌지만 깊
은 밤의 깜박거리는 불빛들로 이 작품이 성탄을 이야기
하고 있다는 것이 느껴진다. 추상적 표현양식을 통해
베들레헴 들판의 목동들과 동방의 현자들 그리고 온 세
상에 전해진 큰 기쁨의 이야기를 들려주고 있다.

요한 토른 프릭커, 〈동방박사의 경배〉, Adoration of the Magi, 1912
스테인드 글라스, Neuss Epiphany Church

동방박사의 경배

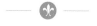

요한 토른 프릭커는 노이스(Neuss, 독일 서부 Nordrhein–
Westfalen 주의 도시)의 삼왕성당의 창에 구세주를 찾아
온 세 명의 동방박사를 지체 높은 왕들로 표현했다. 보
랏빛 또는 녹색과 오렌지빛이 감도는 고귀한 옷을 입고
금관을 쓴 동방박사들이 근엄한 표정으로 서 있다. 중
앙의 현자는 두 손을 들어 성모자를 향하고 성모는 고
개를 숙여 그의 축복을 받는다. 성모자를 축복하는 손
길과 결연한 표정에서 먼 길을 달려와 세상을 구원할
아기를 마주한 감동이 전해진다. 다윗의 별에서 쏟아지
는 거대한 빛은 아기예수를 향하고 있다. 구세주로 오
신 그리스도에게 경배하는 사람들은 하느님과 계약을
맺은 백성–이스라엘이 아니라 깨어 있는 이교도들이
었다.

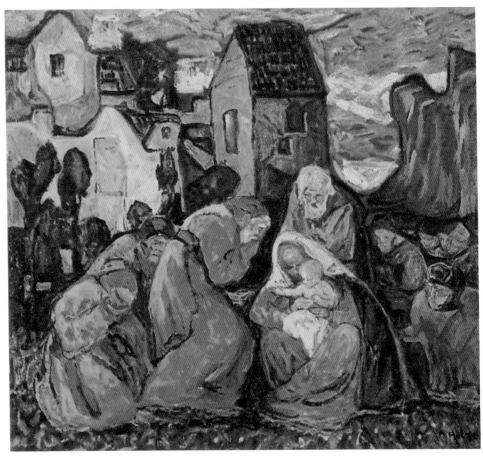

아돌프 휠첼, 〈동방박사의 경배〉, Adoration of the Magi

아돌프 휠첼(Adolf Richard Höelzel, 1853~1934)의 흐르는
듯한 색채 표현은 토른 프릭커의 엄격한 양식과 대조를
이룬다. 휠첼의 성탄은 독일의 한 농가를 배경으로 성
가정의 구성원들과 방문자들이 아기 예수에게 경배하
는 전통적인 모습이다. 동방박사도 농촌의 소박한 노인
들처럼 보인다. 백발의 노인인 아기의 양부가 아기와 어
머니를 보필하듯 서 있고 어머니의 무릎 위에 앉은 아기
는 손을 뻗어 멀리서 별을 보고 찾아온 손님들을 축복하
고 있다. 세 명의 노인들은 아기를 향해 겸손히 몸을 숙
이고 성모자의 우측 목동들로 보이는 사람들도 무릎을
꿇어 경배하고 있다. 이들이 입고 있는 주황빛 외투에서
구세주를 영접한 기쁨이 배어나오는 듯하다.

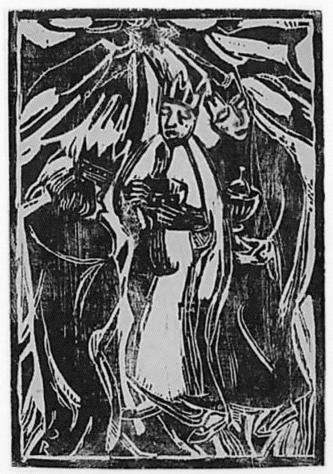

크리스티안 롤프스, 〈동방박사〉, the Magi, 1910, 39.6×26.7cm, 종이에 목판화

크리스티안 롤프스(Christian Rohlfs, 1849~1938)의 질박
한 목판화는 민속적인 행렬을 연상시킨다. 머리에 왕관
을 쓰고 왕의 외투를 두른 동방박사들은 구세주에게 바
칠 선물을 손에 들고 있다. 그들은 가던 길을 잠시 멈추
고 예루살렘 도성을 들를 것인가 의논하고 있는 것처럼
보인다. 목판화의 단순한 조형성 안에서 배경과 인물의
곡선이 이어지는 화면은 리듬감이 느껴지며 새로 태어
나실 왕을 찾아가는 현자들의 기대와 희망을 엿보게 해
준다. 그들의 머리 위에서는 아기가 태어난 곳을 알려
주는 별이 빛나고 있다.

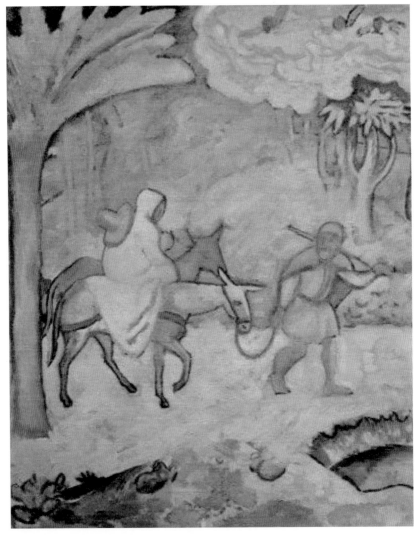

아우구스트 마케, 〈이집트로 피신〉, Escape to Egypt, 1910

이집트로의 피난

아기와 어머니는 헤로데의 만행을 피해 낯선 나라로 떠나야만 했다. 전통적으로 이집트로의 피난은 피난중의 휴식을 보여주는 평화로운 성가족의 모습으로 그려졌다. 20세기의 몇몇 화가들에게 이 주제는 들판을 가로지르는 목가적인 주제가 아니라 도피의 여정으로 이해되었다.

청기사*의 주도적 일원이었으나 안타깝게도 제1차 세계대전 중에 전사한 아우구스트 마케(August Macke, 1887~1914)는 나귀를 탄 어머니와 아기, 그들을 조용히 인도하고 있는 요셉을 이국적인 풍경 속에 그려 넣었다. 아기와 그의 부모는 그들의 고향을 등지고 낯선 곳을 향해 떠난다. 수풀이 우거진 산길을 지나는 이 가족은 고된 시련 속에서도 서로를 의지하며 주님의 천사가 인도하는 여정을 함께 하고 있다. 맑은 색감과 사물을 그려낸 단순하고 과감한 선들은 젊은 화가의 순수한 영혼을 담은 듯하다.

* 청기사(Der Blaue Reiter): 독일 뮌헨을 중심으로 1911년부터 1914년까지 활동한 표현주의 화풍 중 하나이다. 칸딘스키가 '이상(理想)을 의미한다고 주장했던 푸른색과 마르크가 특히 선호하던 말(馬)로 상징되는 순수한 조형성을 추구하였고, 그들에게 동조하던 일군의 젊은 작가들을 '청기사'라 명명하였다.

빌헬름 모르그너, 〈이집트로 피신〉, Escape to Egypt
1913, 30.7×33.3cm, 종이에 연필

빌헬름 모르그너(Willhelm Morgner, 1891~1917)는 피난
의 행렬이 사라질 듯 굽이치는 길을 강조하고 있다. 압
도적으로 비치는 태양 아래 움직이는 인물은 부각되지
않는다. 짧고 단순한 연필선의 움직임은 작가의 시선과
손길을 그대로 드러내주고 있다. 그들이 걷고 있는 땅
의 방향과 에너지가 더 강하게 느껴지는 묘사는 '하느
님 아들의 피난'이라는 주제의 본질에 더 집중하는 듯
하다. 커다란 등짐을 진 채 성모자가 탄 나귀의 뒤를 따
라 걷는 요셉의 뒷모습과 녹아 내릴듯한 굴곡진 길에서
가족이 지나온 여정의 고달픔이 느껴진다.

빌헬름 베벨스, 〈이집트로 도피〉

의사이며 극작가였고 화가이자 조각가였던 빌헬름 베벨스(Wilhelm Webels, 1896~1972)는 성 가족을 동방의 눈보라 속에 떠나는 난민가족으로 보았다. 아기를 안고 가는 요셉과 마리아의 모습은 흉상으로 제한되어 있다. 바삐 도망쳐나온 듯한 고단한 얼굴 뒤로 그들이 떠나온 도시가 보인다. 인물과 배경에서 보이는 한색(寒色)과 난색(暖色)의 대비는 냉정한 현실과 급박한 사건의 초조함을 극적으로 드러낸다. 작가는 성 가족의 육체와 영혼을 20세기 난민과 일치시키며 이집트로의 피난이라는 주제로 이 시대의 난민을 위로하려 하였다.

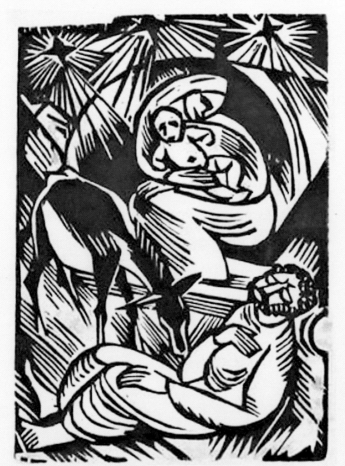

막스 페히슈타인, 〈성가족〉, Holy Family, woodcut, 18.2×12.7cm, 목판화

막스 페히슈타인(Hermann Max Pechstein, 1881~1955)의
질박한 목판화는 전통적인 목가적 요소들을 모두 집약
시키고 있다. 잠이 든 요셉과 풀 먹는 노새, 아기를 안고
재우는 마리아의 모습이 보인다. 밤 하늘의 별들이 피
난길의 지친 얼굴들을 운명처럼 비추고 있다. 고된 여
정과 불안한 미래가 잠든 요셉의 얼굴에 드러난다. 그
는 주님께서 맡기신 고귀한 임무를 묵묵히 수행하는 의
로운 사람이다. 목판화에서 느껴지는 소박하고 단순한
조형언어가 하느님의 아들이 몸소 겪을 애달픈 인간사
의 단면들을 상징적으로 드러내주는 듯하다.

조르주 루오, 〈이집트로의 피신〉, La fuite en Egypte, 1938
41,5×27cm, 캔버스에 유채, 파리 시립 근대미술관

조르주 루오의 작품에서 도시와 나무에 비친 저녁의 붉
은색이 위로를 건넨다. 자연과 사물이 다 함께 피난민
이 되어 그들의 고된 여정에 함께 하고 있다. 단순하고
보잘 것 없는 나무 몇 그루가 만들어주는 작은 그늘이
지친 성 가정의 쉼터가 되어준다. 작가 특유의 깊고 굵
은 검은 선들이 그의 작품을 더욱 사색적으로 느껴지게
한다. 루오는 하늘과 세상이 결국에는 이 난민들을 돕
게 될 것이라는 확신을 가지고 어려운 상황을 아련하고
따뜻한 광경으로 그려냈다. 화면 전체에서 보이는 두터
운 마띠에르와 따뜻한 색채가 그가 가진 절대자에 대한
신뢰와 겸손한 고백을 보여주는 듯하다.

오토 뮐러, 〈집시 마돈나〉, Gypsy Madonna, 1927, 70×50.3cm, 석판화

하느님의 어머니

역사적으로 그리스도교 미술에서 가장 많이 그려진 주제인 성모자상은 기본적으로 예로부터 지속되어온 형식을 유지하고 있다. 그에 더하여 20세기 화가들은 이미 수없이 그려진 이 주제를 새롭게 해석함으로써 현대인과의 연관성을 강조하려 노력하였다.

집시들의 삶을 다수 그린 표현주의 화가 오토 뮐러(Otto Müller, 1874~1930)의 집시 마돈나는 결코 패러디나 신성 모독이 아니다. 그녀는 파이프를 물고 두 손으로 아이의 어깨를 감싸고 있다. 정면을 응시하는 그녀의 뒤쪽으로 보이는 수레바퀴가 마치 후광처럼 보인다. 남루한 옷차림과 여윈 얼굴의 어머니와 아이의 모습은 낯선 동시에 새로운 정신적 표현으로 충만하다. 하느님의 어머니는 방황하고 쫓기는 민족의 일상 속으로 몸소 들어가 있는 것이다.

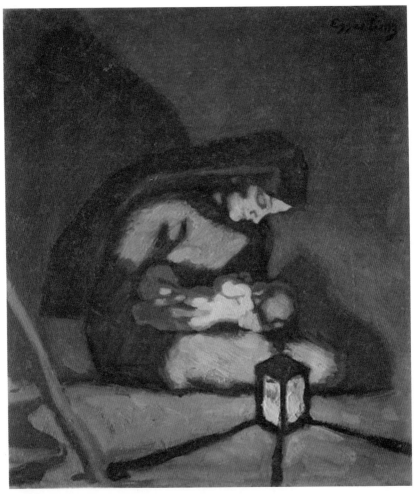

알빈 에거 린츠, 〈성모〉, Modonna, 1921, 59×54,5cm, 캔버스에 유채

오스트리아의 화가 알빈 에거 린츠(Albin Egger Lienz:
1868~1926)는 마리아를 그의 고향 티롤 산악지방의 갓
난아기 어머니로 보았다. 1차 세계대전 이후 린츠가 그
린 그림들에서 '어머니들'은 종종 불길한 현실 앞의 '슬
프고 과묵한 관찰자들'로 그려진다. 그러나 이 작품에
서 나타난 아기를 안고 있는 젊은 여인은 비극적 현실
을 공허한 눈길로 바라보는 무기력한 어머니가 아니다.
어두운 방안 등불 앞의 아기와 엄마는 따뜻하고 평화로
운 모습이다. 인류를 구원할 아기를 낳은 어머니의 표
정에서 희망과 담대함이 엿보인다. 불빛의 반대편 벽에
비친 모자의 그림자가 이들의 운명을 이야기하는 듯 고
요하고 숙연한 분위기를 만들어 낸다.

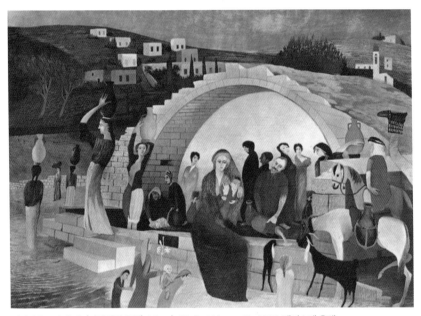

티바다르 코스츠카, 〈마리아의 우물〉, Mary's Well at Nazareth, 1908, 캔버스에 유채

코스츠카 티바다르, 〈모스타르의 로마 다리〉, Roman Bridge at Mostar
1903, 캔버스에 유채

헝가리 태생의 티바다르 코스츠카(Tivadar Csotváry Kos-
ztka, 1853~1919)는 성모자가 살아 온 일상의 한 단편을
보여준다. 지중해의 우물가 마을을 무대로 물동이를 인
여인들과 아이들, 염소들 그리고 말을 탄 사람들이 성
모자 주변에서 무리를 이루고 있다. 아기 예수를 안고
우물가 울타리에 걸터앉은 마리아는 사람들과 동물들
에 둘러싸여 있다. 코스츠카가 그렸던 모스타르(Mostar,
보스니아 헤르체고비나의 도시)의 유명한 다리를 연상시키
는 배경은 성모자를 하루하루 살아가는 우물가의 평범
한 사람들처럼 보이게 한다. 나자렛 시골마을에서 자
란 하느님의 아들도 여느 아이들과 마찬가지로 동네의
물가에서 장난치고 뛰놀며 이웃과 어울려 성장했을 것
이다.

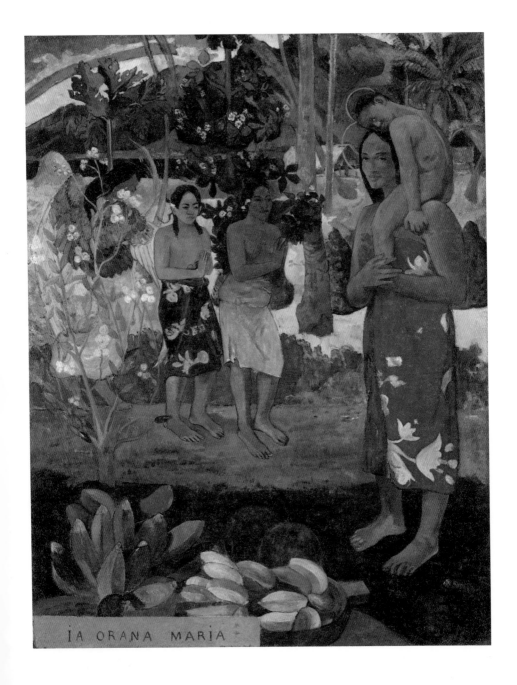

타히티로 떠난 폴 고갱(Paul Gauguin, 1848~1903)은 '하느님의 어머니'를 남태평양의 한 섬의 여인으로 사실성을 부여했다. 그녀와 그녀의 어깨에 앉아 있는 소년에게 후광이 보인다. 화면의 맨 앞에 탐스러운 열대과일이 그들에게 바치는 봉헌물처럼 놓여 있다. 모자의 좌측에는 원주민 여성 두 명이 기도하듯 두 손을 모으며 다가온다. 그녀들의 뒤쪽으로 날개를 가진 천사가 보인다. 무성하게 꽃이 핀 이국적 자연 속에서 벌어지는 순수하고 대담한 고갱의 색채는 그리스도교적 주제를 폴리네시아의 민속적인 삶으로 옮겨 놓았다.

◀ 폴 고갱, 〈마리아에 경배〉, Ia Orana Maria, 1891, 113.7×87.6cm
캔버스에 유채, 뉴욕 메트로폴리탄 미술관

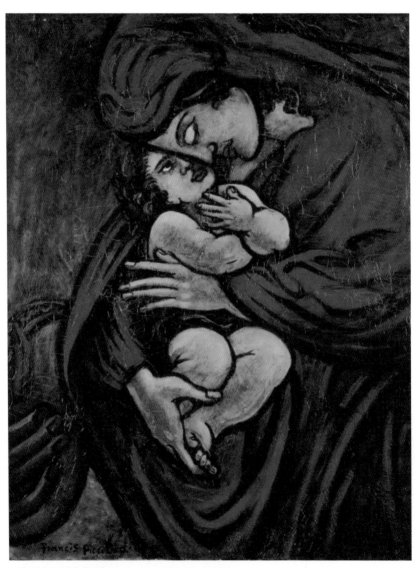

프란시스 피카비아, 〈모성〉, Maternite, 1937, 163×130,7cm
캔버스에 유채, 파리 퐁피두센터

프랑스의 화가 프란시스 피카비아(Francis Picabia, 1879
~1953)는 성모가 느끼는 어머니로서의 행복을 주제로
선택했다. 큐비즘과 다다, 초현실주의에 두루 몸담았던
화가가 50세가 넘어 다시 구상으로 돌아와 그린 아기와
어머니는 옷자락이 만드는 강렬한 곡선 안에 결속되어
있다. 성모가 입고 있는 강렬한 붉은 옷과 아기와 어머
니가 볼을 맞댄 자세는 호데게트리아(Hodegetria) 이콘
의 전통을 연상시킨다. 그렇지만 이콘과 같이 구세주에
게로 인도하는 하느님의 어머니 마리아가 아니라, 눈을
감고 고개를 깊이 숙여 숨결이 닿을 듯 아기와 밀착되
어 있는 자세는 인간적인 모성을 강조하는 듯 보인다.
애절함을 삼키는 성모의 결연한 표정은 아기의 수난을
예견하게 한다.

좌
에리히 헥켈,
〈오스텐의 성모자〉
Modonna von Ostende
1915, 1945년 소실
300×150cm,
군용텐트 위에 채색

우
에리히 헥켈
〈오스텐의 성모자〉
1916, 43×26.5cm
목판에 수채

의무병으로 제1차 세계대전에 참전했던 에리히 헥켈
(Erich Heckel, 1883~1970)은 1915년부터 1918년까지 플
랑드르 전장에 있었다. 오스텐(Ostend)의 응급병원은 헥
켈뿐 아니라 제임스 앙소르, 막스 베크만 같은 예술가
들이 모여든 전장의 예술 아지트였다. 그들은 여기서
목판화를 만들고 문학작품과 시를 읽고 토론하기도 했
는데, 헥켈은 이곳에서 병사들의 크리스마스를 위해 커
다란 군용텐트 천 두 개를 이어 붙여 성모자 상을 그린
다. 그리고 이듬해에 목판화로 같은 주제의 작품을 제
작한다.* 왕관을 쓰고 아기예수와 함께 있는 큰 여인상
에 '동방의 마리아'라는 제목을 붙였다. 저 멀리 바다 위
로 여러 층위를 이루고 있는 하늘을 배경으로 서 있는
어머니는 끔찍한 전장의 광경과 대조되는 '평화의 어머
니'이다.

* 이 두 폭의 성모자 작품은 '오스텐의 성모자'라는 이름으로도 불린다

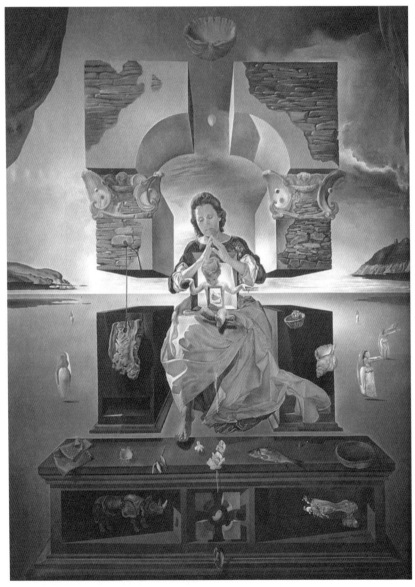

살바도르 달리, 〈포트리가의 성모〉, The Modonna of Port Lligat
1950, 275×209.8cm, 캔버스에 유채

20세기 대표적인 초현실주의 화가인 살바도르 달리(Salvador Dali, 1904
~1989)는 그의 마돈나 상을 통해 바로크 양식의 제단화로 되돌아가려
한 것으로 보인다. 이 그림을 자세히 본 사람들은 벽감으로 된 제단
이 조각난 것을 알게 된다. 조각들은 공중에 떠 있고 제단은 바닷가에
세워져 있다. 위에 조개 하나가 떠 있고 좌우로 바로크식의 모직 커튼
이 걸려 있다. 제단의 하단부에는 기괴한 생명체들이 보이고 제단 위
에는 백성들의 봉헌제물처럼 물고기와 꽃 따위가 놓여 있다. 벽감 안
에 성모자가 기도하듯 손을 들어올리고 앉아 있고 그녀의 복부는 사
각 프레임으로 뻥 뚫려 있다. 사각형의 프레임 앞에는 금발의 남자아
기가 양손에 구(球)와 책을 들고 앉아 있다. 아이, 즉 그리스도는 무중
력 상태처럼 성모자의 무릎 위에 둥실 떠 있다. 그리스도의 복부도 사
각 프레임으로 뚫려 있으며 그 안에는 쪼개진 빵이 떠 있다. 성모자가
있는 벽감의 뒤로 꿈 속이나 우주에 존재할 듯한 생명체들과 진기한
해안풍경이 보인다. 이러한 초현실주의적 표현방식은 주제를 낯설게
하고 물질을 신비로운 하느님과의 일치로 이끈다. 성모를 통해 그리
스도가 강림하고 그리스도는 그의 몸(성체)을 쪼개어 나누어주었다.
초월적 존재와의 일치는 성모의 육신을 통해 상징적으로 가능하다는
이야기를 전달하는 달리의 조형언어가 의미심장하게 읽힌다.

앙리 마티스, 〈성모자〉, Mother and Child, 1950, 로사리오 경당, 뱅스

야수파의 거두였던 앙리 마티스(Henri Matisse, 1869~
1954)는 말년에 형상의 윤곽선만으로 존재의 본질과 의
미를 표현하는 조형언어를 보여주었다. 이러한 양식은
그의 종교적 작품에서도 두드러지게 드러나는데, 뱅스
(Vence)에 있는 도미니코 수녀회의 경당에 있는 성모자
역시 그와 같은 예이다. 하얀 벽에 강렬한 검은 선으로
그려진 성모자의 주변은 만개한 장미로 채워져 있다.
이와 같은 그의 장식적 표현주의는 지난 시대에 수없이
다루어졌던 성모자라는 주제를 훨씬 여유롭고 기념비
적인 벽화로 완성해냈다.

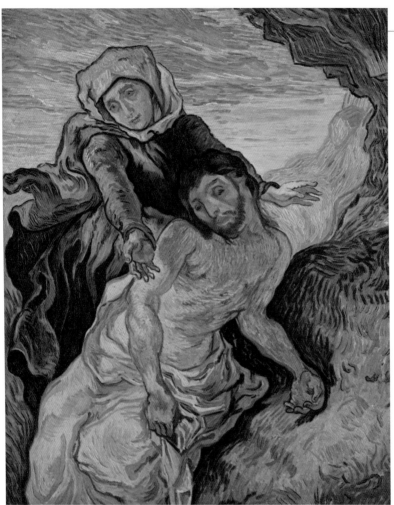

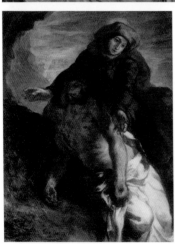

위
빈센트 반 고흐, 〈피에타〉, Pieta, 1889
73×60.5cm, 캔버스에 유채
암스테르담 반고흐 미술관

아래
외젠 들라크루아, 〈피에타〉, Pieta, 1850
캔버스에 유채, 35×27cm

피에타

이탈리아어로 "연민"이라는 의미의 피에타(Pietà)는 마리아의 일곱 가지 슬픔 중 하나로 그녀가 슬픔에 잠겨 숨진 예수를 안고 있는 유형이다. 피에타는 1300년경 독일("Vesperbild"라고 불림)에서 개발되었고, 1400년경 이탈리아에 전해졌으며, 특히 중유럽에서는 묵상화(Andachtsbild)로 확산되었다.

반 고흐(Vincent Willem van Gogh, 1853~1890)가 들라크루아(Eugène Delacroix, 1798~1863)의 작품을 번안한 표현주의적 피에타는 죽은 아들을 애도하는 어머니의 슬픔을 보여준다. 들라크루아의 원작과 비교해보면 화면에 흐르는 듯한 고흐 특유의 터치가 전체적으로 부유하는 공간처럼 느끼게 한다. 이 작품은 시기적으로 고흐가 정신질환으로 입원한 후 그린 것이라고 전해지는데, 굽이쳐 떠다니는 듯한 묘사는 성모의 절망과 슬픔을 보여주듯 흐느끼고 있다. 중앙의 힘없이 늘어진 죽은 예수의 얼굴은 고흐 자신과 닮아 있다.

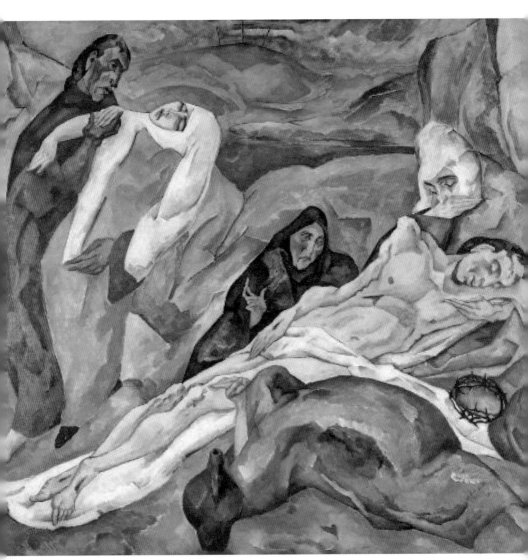

하인리히 나우엔, 〈그리스도 애도〉, Beweinung Christi
1913, 210×320cm, 캔버스에 템페라

하인리히 나우엔(Heinrich Nauen, 1880~1940)은
독일 표현주의적 방식으로 피에타를 격동적으
로 묘사하였다. 죽은 예수의 시신은 뻣뻣하게
굳어 푸르게 변했다. 방금까지 예수가 쓰고 있
던 가시관이 성모의 옷자락 위에 떨어졌다. 그
의 머리에는 가시관 형태 그대로 피가 흐르고
창에 찔린 옆구리와 손과 발의 상처도 창백한
피부와 대조되는 붉은 피가 배어 나온다. 아들
의 시신을 무릎 위에 뉘인 채 입을 가리고 고통
을 삭히는 성모의 모습과 함께 슬픔의 다양한
표정을 보여주는 여인들이 보인다. 전체적으로
보면 중앙의 성모자에 집중하면서 원경에는 골
고타의 비극과 오후의 평화를 격동적으로 대비
시키고 있다.

레오나르도 크레모니니, 〈피에타〉, Pieta, 67×47cm, 캔버스에 유채

이탈리아의 화가 레오나르도 크레모니니(Leonardo Cre-monini, 1925~2010)는 추상적 조형언어를 동원하여, 뒤쪽에서 바라보는 시점으로 피에타의 슬픔을 강조하고 있다. 비탄에 빠진 어머니는 죽은 아들의 시신을 감싸 들어 올리고 있다. 작품을 바라보는 시선은 성모가 들어올린 장막 사이로 뉘어진 시신을 엿보도록 의도되었다. 마치 비극의 현장을 정면으로 맞닥뜨리지도, 외면하지도 못하는 우리들의 심리를 이야기 하는 듯하다. 백골처럼 굳어버린 시신의 팔다리는 장막 바깥까지 늘어져 있다. 검붉은 배경과 늘어진 시체, 성모의 뒷모습과 굳은 표정은 비통함을 극대화시킨다.

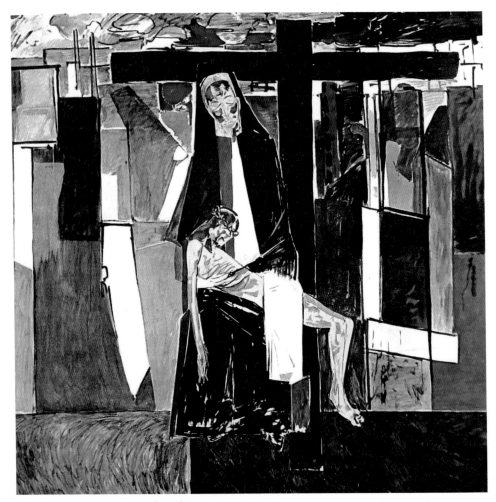

코흐프; 에른스트 스토커, 〈피에타〉, Pieta

더 추상적인 피에타는 코흐프(Coghuf; Ernst Stocker, 1905
~1976)가 올텐(Olten, 스위스 졸로투른주의 도시)의 교회벽
화에 제작한 작품을 들 수 있다. 분할된 구조들이 현대
적 도시 풍경과 같은 배경을 이루고 그 앞으로 검은 십
자가가 세워졌다. 화면 중앙에는 검은 옷을 입은 성모
가 침통한 표정으로 앉아 있다. 그녀의 무릎 위에는 딱
딱하게 굳은 그리스도의 시신이 놓여 있다. 검은 십자
가와 피에타는 인간의 존엄을 잃어버린 산업사회를 향
한 경고의 기념물처럼 보인다.

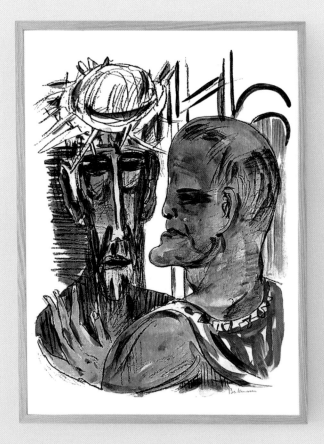

4
그리스도

❧

예수 그리스도의 삶과 그의 형상은 오늘날에도 그리스도교적 작품들의 중심 주제이다. 하지만 그리스도교 미술사에서 대다수의 작품들은 그의 수많은 행적들 중 주로 수난과 부활 등 일부에 집중되어 있다. 세례와 광야의 이야기, 설교나 기적과 같은 공생활에 대한 그림은 흔하지 않다.

요셉 헤겐바르트, 〈그리스도의 세례〉

예수의 공생활

예수의 공생활은 세례 장면으로 시작된다. 요셉 헤겐바르트(Josef Hegenbarth, 1884~1962)는 주로 사실주의적 방식으로 그리스도를 그리는 작업에 열중하였다. 그는 요르단 강가 예수의 세례 장면을 흑백으로 표현했는데, 물가에는 수많은 사람들이 모여 그리스도의 세례를 구경하거나 자신의 차례를 기다리는 것처럼 보인다. 그리스도가 세례자 요한으로부터 강에서 세례를 받고 하늘로부터 성령이 비둘기 형태로 내려오는 장면은 전통적인 '그리스도 세례 도상'의 구성을 따르고 있다. 그렇지만 베레모를 쓰고 허름한 셔츠에 긴 바지를 대충 걷어 올린 세례자 요한의 모습은 20세기 초반의 흔한 도시 노동자를 보는 듯하다. 강가에 모여든 군중들 역시 소박한 입성에 그저 일상을 살아가고 있는 민중들의 모습이다. 헤겐바르트의 묘사처럼 어느 시대든 구세주를 기다리는 것은 가장 고단한 삶을 사는 사람들이다.

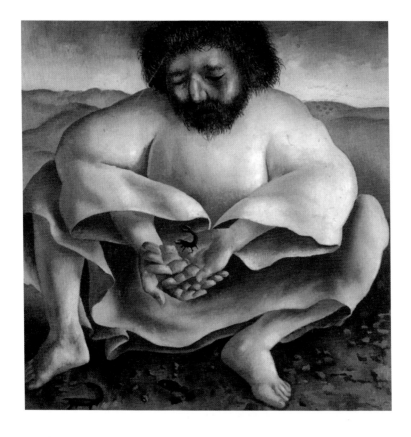

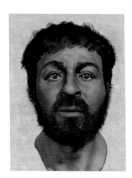

위
스탠리 스펜서, 〈광야의 그리스도:전갈〉
Christ in the Wildness: the Scolpion
1939, 56×56cm, 캔버스에 유채

아래
〈1세기 경 유대인 남성(예수?)〉, 2001
고고학적 복원품. Richard Neave

영국의 화가 스텐리 스펜서(Stanley Spencer, 1891~1959)는 다른 화가들이 잘 그리지 않는 '광야의 그리스도'라는 주제를 선택했다. 다부진 체격에 듬직하게 생긴 남자가 거친 돌바닥 위에 앉아 있다. 사각형 캔버스는 커다란 남자를 짓누르듯 좁아 보인다. 세상의 구원을 짊어질 압박감으로 그리스도는 네모진 화면 안에 갇힌 듯하다. 남자의 둥근 얼굴과 주먹코, 곱슬머리는 우리가 흔히 생각하는 스테레오 타입의 예수상이 아니다. 최근 고고학적 연구를 토대로 복원한 예수시대의 유대인 30대 남성의 얼굴이 언론에 공개되었는데 이 작품에서 그려진 모습과 상당히 유사한 특징들을 보여준다. 넓은 얼굴과 검게 탄 피부, 아담한 체격에 짧은 곱슬머리를 가진 스펜서의 예수는 우리가 기대했던 금발에 호리호리한 백인 남성의 모습이 아니다. 맨발 차림에 소박한 옷을 걸친 그는 하느님의 아들에게 기대되는 영광을 찾아보기 힘들다. 어깨너머로 펼쳐진 인적 없이 황량한 대지와 허무한 하늘은 그의 외로움을 더욱 부각시킨다. 지친 얼굴의 청년, 그의 투박한 손 위에 작은 생물체 하나가 보인다. 두 손을 모아 조심스레 받치고 있는 것은 언제고 그를 물어 죽게 만들지도 모르는 전갈이다. 자기 백성에게 죽임을 당하는 그리스도의 마지막을 상징하듯 그는 이 생명체를 소중히 바라보고 있을 뿐이다.

제임스 앙소르, 〈배 위의 그리스도〉, Christ in the Boat, Etching, 1886
15.3×23cm, 에칭, 벨기에 왕립도서관

제임스 앙소르는 바다 위 폭풍 속 그리스도를 표현했
다. 거센 돌풍으로 요동치는 배 위에서 불안한 제자들
이 그리스도를 깨웠다. 그가 바람과 바다에게 '잠잠 해
져라! 조용히 하여라!'고 말하자 이윽고 위대한 침묵이
흐른다. 바다와 하늘은 미세한 선으로 표현되었고 범선
은 단순한 실루엣으로 그려졌다. 범선 안에 그리스도는
빛나는 광채의 중심에 서 있다. 풍경은 간결한 선들로
그려져 있고 인물도 크게 강조되지 않아 언뜻 보면 펜
으로 그려진 바다풍경처럼 보인다. 담백하게 표현된 기
적의 순간은 바람과 물결도 순종하는 구세주에게 바치
는 화가의 소박한 기도처럼 느껴진다.

크리스티안 롤프스, 〈산상수훈〉, Bergptrdigt, 1916, 65.5×61.6cm, 목판화

크리스티안 롤프스는 목판화의 힘찬 표현방법이 산상
설교 중인 그리스도를 나타내기에 적합하다고 생각했
다. 그림 앞쪽에 묵직하게 서 있는 예수는 사람들로 가
득찬 공간을 걸어다니며 그들에게 눈을 맞추고 이야기
를 건넨다. 목판화의 강렬한 흑백대비가 그리스도의 권
위 있는 말씀의 힘을 느끼게 해준다. 앞쪽에 모여든 남
자와 여자들은 흥분된 제스처로 세상의 구원자를 바라
보고 있다. 구세주는 연민의 눈빛을 보내며 손을 들어
그들을 축복한다. 기적을 바라는 민중의 간절함 뒤편으
로 어두운 표정의 몇몇 사람이 보인다. 믿지 않는 자들
의 분노와 의혹이 꿈틀대며 자라나고 있다.

에밀 놀데, 〈그리스도와 간음한 여인〉, Christ and the adulteress
1926, 86×106cm, 캔버스에 유채

간음한 여인과 그리스도의 만남은 감동적인 주제이다. 에밀 놀데는 특히 그리스도와 여인이 마주한 장면에 집중하였다. 죄를 지은 여성이 고개를 들어 그리스도를 바라본다. 온화한 표정의 그리스도는 '평화롭게 떠나라'라고 말하는 듯하다. 고개를 들어 그리스도를 바라보는 여인은 그의 위로와 치유의 은총을 한껏 받아들이고 있다. 용서받은 여인의 손은 화면 오른쪽 인물에게까지 닿아 있는데 손을 뻗어 그리스도에게 받은 사랑을 나누는 듯하다. 그러나 간음한 여인의 처벌을 원했던 탓인지 아니면 예수를 곤란하게 만들 계획이 실패해서인지 그의 얼굴색은 어둡고 언짢은 기색이 역력하다.

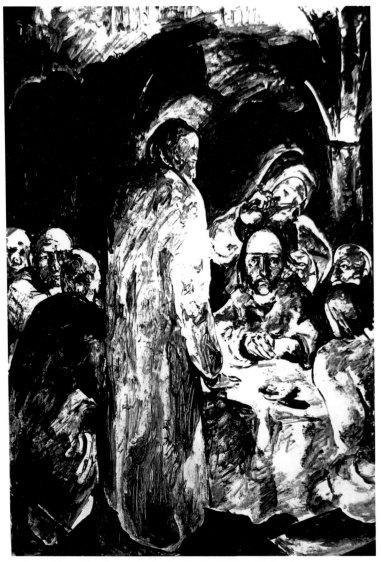

빌리 재켈, 〈시나이 산에서 율법을 받는 모세〉, 10세기, 석판화, 파리 국립도서관

마리아 막달레나가 예수에게 향유를 바르는 이야기는
어려운 시간이 다가오리라는 것을 홀로 알고 있는 예수
의 심정을 보여주는 뭉클한 장면이다. 빌리 재켈(Willy
Gustav Erich Jaeckel, 1888~1944)은 이 이야기를 인물이
많이 등장하는 그림으로 표현했다. 배경의 어두운 색은
깊은 공간을 암시한다. 그 공간에 그리스도와 그의 제
자들이 테이블 주위에 모여 있는데, 제자들은 비싼 향
유를 흘려보내는 마리아의 행동이 못마땅한 모습이다.
하지만 그리스도는 제자들에게 곧 다가올 당신의 수난
과 부재(不在)를 예고한다.

"나는 늘 너희 곁에 있지 않을 것이다. 이 여자는 나
의 장례를 위하여 미리 내 몸에 향유를 바른 것이다."(마
르코 14,7-8)

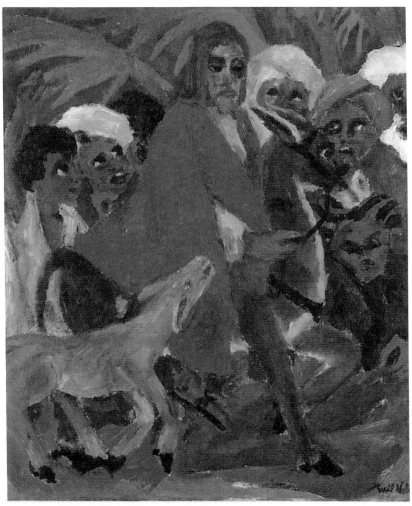

에밀 놀데, 〈예루살렘 입성〉, the Entry into Jerusalem,1915
100×86cm, 캔버스에 유채

예루살렘 입성

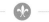

수난의 이야기는 그리스도의 예루살렘 입성 광경으로 부터 시작된다. 에밀 놀데는 '딸 시온아 한껏 기뻐하여 라…. 그분은 겸손하시어 나귀를, 어린 나귀를 타고 오 신다(즈카 9,9/마태오 21,5/요한 12,15)'라는 예언의 장면 을 표현했다.* 그리스도는 왕의 자주색 가운을 입었고 파란 속옷에 머리카락은 붉은색이다. 정면을 향한 얼 굴 위로 붉은 그림자가 드려져 있다. 앞으로 다가올 슬 픔과 충격의 그림자가 그의 두 눈에 어린다. 붉은색 입 은 굳게 닫혀 있다. 전경을 가득 채운 노랑과 갈색의 당 나귀는 빠른 걸음으로 나아가고 있다. 그를 둘러싼 배 경에는 호산나를 외치며 두 팔을 벌린 흥분한 사람들로 가득하다.

* '딸 시온아 한껏 기뻐하여라 딸 예루살렘아 환성을 올려다 보라. 너의 임금님이 너에게 오신다. 그분은 의로우시며 승리하시는 분이시다. 그분은 겸손하시어 나귀를 어린 나귀를 타고 오신다.' (즈카르야 9,9)

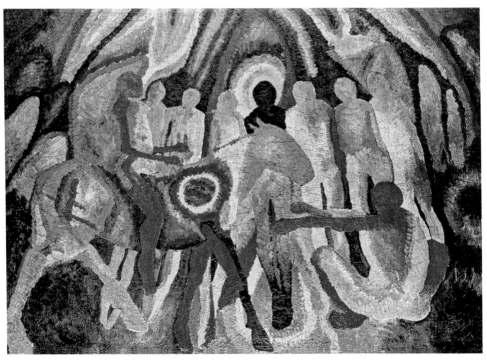

빌헬름 모르그너, 〈예수의 예루살렘 입성〉, Entry of Jesus into Jerusalem, 1912
119×171cm, 캔버스에 유채, 독일 도르트문트 오스트발 박물관

빌헬름 모르그너는 예루살렘 입성 장면을 환상 속의 실루엣처럼 표현했다. 원색의 색채들이 크고 깊은 공간을 표현한다. 그리스도는 왼쪽에서부터 당나귀를 타고 군중을 가르며 성으로 들어오는 중이다. 흔들리는 색들의 움직임에서 구세주를 환영하는 군중의 흥분이 느껴진다. 화면의 오른편에는 앉은뱅이가 그리스도를 향해 팔을 뻗어 치유를 갈구한다. 구세주를 향한 그의 간절한 외침이 그의 몸을 채운 짙은 빨간색으로 드러난다. 줄지어 서 있는 사람들의 색은 신비롭게 빛나고 형상들은 점점 추상에 가까워지고 있다.

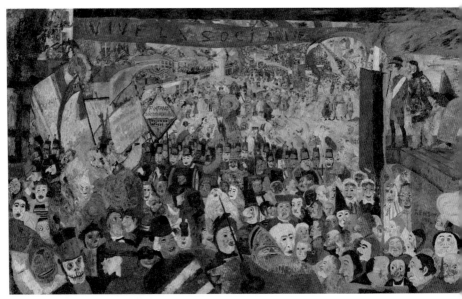

제임스 앙소르, 〈그리스도의 브뤼셀 입성〉, Christ's Entry into Brussels, 1889
253×431cm, 캔버스에 유채, LA 게티센터

도발적인 작품으로 사회비판적인 메시지를 전달해 온 화가 제임스 앙소르는 그리스도의 예루살렘 입성을 벨기에 브뤼셀의 도시풍경으로 전환시켰다. 거리에는 축제를 즐기는 사람들로 가득하다. 사람들은 우스꽝스럽거나 기괴한 얼굴을 하고 갖가지 깃발을 흔들며 행진하고 있다. 그림의 제목은 '그리스도의 입성'이지만 자세히 찾아보지 않으면 그의 존재를 알아차리기 어렵다. 군중들 사이, 화면의 중간쯤 당나귀를 타고 그리스도가 지나가고 그의 앞으로 군인들이 보인다. 그들이 그리스도를 보호하려는 것인지 그를 잡아가려는 것인지 구분되지 않는다. 깃발과 함께 행진하는 여러 단체들은 자신들의 이익을 위해 그리스도를 이용한다. 자극적인 붉은색이 화면의 주를 이루며 상단의 현수막에는 '사회주의 만세!'라는 글씨가 써 있다. 가면을 쓴 남녀 군중이 그리스도 주위를 돌며 춤을 춘다. 행렬의 가장 앞줄 중앙에는 뚱뚱한 몸에 빨간 코와 수염을 달고 손에는 홀을 들고 교황의 모자를 쓴 광대가 주변사람들의 눈길을 끌고 있다. 우스꽝스러운 교황이 이 군중의 앞잡이처럼 보인다. 화가는 도시의 풍경과 사람들, 그리고 도시 입성이라는 이벤트를 만화처럼 그려냈다. 이런 기법은 군중속 한 사람의 비참함을 표현함과 동시에 비밀스럽게 메시아를 기다리는 사람들의 기대도 보여준다.

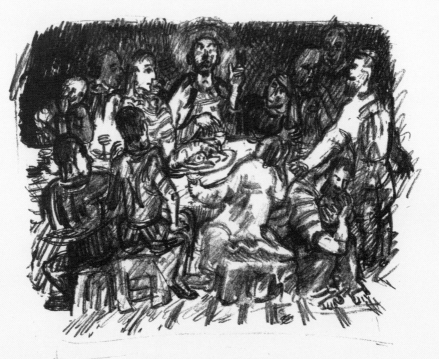

오스카 코코슈카, 〈최후의 만찬〉, the Last Supper, 1916, 27.3×30.7cm
석판화, 뉴욕 MoMA

최후의 만찬

최후의 만찬이라는 주제는 주로 예수와 그의 제자들이
모여 앉은 파스카 만찬의 식탁 장면을 배경으로 '성찬
례의 제정'과 '배신의 이야기'에 집중된다.

오스카 코코슈카는 둥근 테이블을 둘러싸고 파스카 만
찬을 즐기는 사람들을 보여준다. 그리스도가 "너희들
가운데 한 명이 나를 배신할 것이다"라고 말하자, 몇몇
제자들은 놀라 벌떡 일어난다. 주님께서 사랑하시는 제
자로 보이는 젊은이가 슬픈 눈으로 스승을 바라본다.
제자들은 놀라움과 충격을 다양한 제스처와 표정으로
드러내고 있다. 엄청난 발언에 실내는 위협적인 분위기
마저 감돈다. 오른쪽 하단의 등 돌려 앉은 제자는 애써
이 모습을 외면하는 것처럼 보인다. 코코슈카는 이 드
라마틱한 순간을 자신만의 표현주의로 담아냈다.

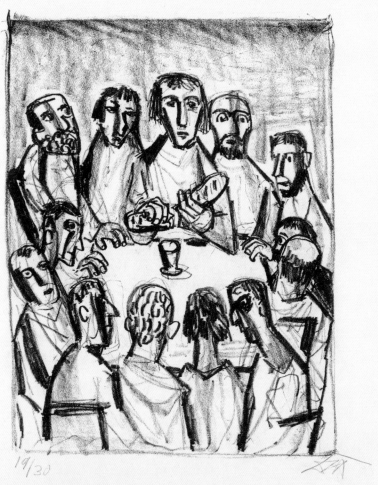

오토 딕스, 〈최후의 만찬〉, the Last Supper, 1960, 29.2×22.5cm, 석판화

오토 딕스(Otto Dix, 1891~1969)와 세자르 클라인(César Klein, 1876~1954)도 파스카 만찬을 비슷한 시선으로 바라봤다. 딕스는 핵심인물들에 집중했다. 제자들이 중앙의 테이블에 둘러앉아 있다. 테이블 위에는 잔이 하나 놓여 있고 그리스도가 손에 쥔 빵을 떼고 있다. 그리스도를 둘러싼 인물들은 단순하지만 각기 다른 표정으로 묘사되었다. 그들은 다소 공허해 보이기도 하고 관조적으로 보이기도 한다. 마치 화가는 제자들의 머릿속에 남겨진 최후의 만찬에 대한 여러 기억들을 이야기하려는 것처럼 보인다.

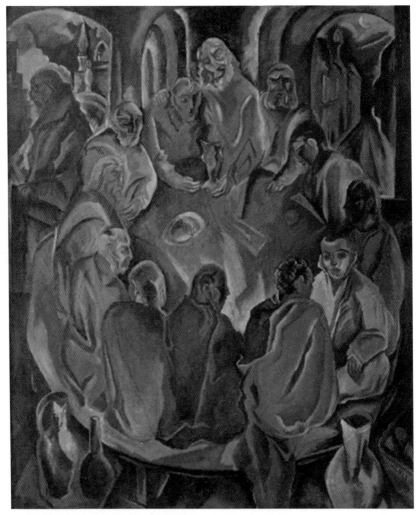

세자르 클라인, 〈최후의 만찬〉, the Last Supper

세자르 클라인은 이 장면을 성경의 텍스트에 충실하게
커다란 이층 다락방으로 옮겨 놓았다.* 방의 창문 너머
로 밤하늘과 도시의 풍경들이 보인다. 전경에는 만찬에
쓰일 용기와 음식들이 보이고, 그리스도와 사도들은 자
극적인 색채와 부드러운 형상으로 그려져 있다. 개개인
을 독특하고 이상적인 얼굴로 표현하면서 그 순간의 흥
분을 불타는 듯한 색상과 터치를 통해 보여준다. 둥근
테이블에 둘러앉은 제자들과 그리스도 우측의 가장 사
랑 받는 제자는 전통적인 최후의 만찬의 구도를 보여준
다. 왼쪽 창가에 서 있는 어둡게 그려진 인물의 표정에
서 배신의 암울함이 감돈다.

* '스승님께서 '내가 제자들과 함께 파스카 음식을 먹을 내 방이 어디 있느냐'하
 고 물으십니다.' 하여라. 그러면 그 사람이 이미 자리를 깔아 준비된 큰 이층 방
 을 보여줄 것이다. (마르 14;14-15)

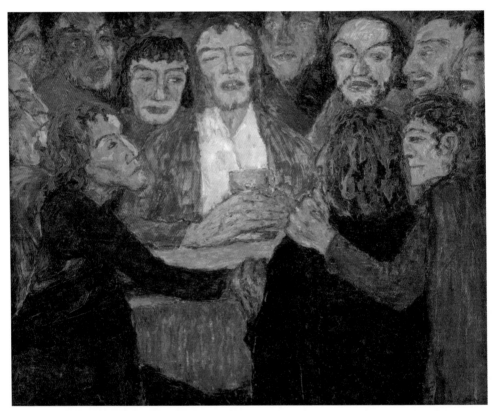

에밀 놀데, 〈최후의 만찬〉, The Last Supper, 1909, 86×107cm
캔버스에 유채, 코펜하겐 국립미술관(SMK)

에밀 놀데의 〈최후의 만찬〉은 중심에 앉아 있는 그리스
도가 크게 강조되어 있다. 하얀 옷 위에 붉은 외투를 입
고 고개를 들어올리는 그의 얼굴은 불빛에 의해 밝은
노란색으로 빛나고 있다. 그의 손에는 푸른색 잔이 들
려 있다. 그는 잔을 들어 축복하며 제자들에게 말한다.
"이 잔을 마셔라. 이것은 죄인들의 죄를 사하기 위해 흘
린 내 피니라." 제자들은 놀라면서도 담담히 스승을 바
라본다. 서로 손을 굳게 잡고 어깨를 감싸안은 채 스승
을 바라보는 그들의 얼굴에서 그리스도와 제자들의 공
동체에 대한 굳은 신뢰가 엿보인다.

에드워드 부라, 〈정원의 고뇌〉, The Agony of the Garden. 1938~1939

수난의 시작

영국의 화가 에드워드 부라(Edward John Burra, 1905~1976)는 수난 전날 홀로 외로이 기도하는 그리스도를 표현한다. 수난을 앞두고 그리스도는 몇몇 제자들을 데리고 올리브산으로 향한다. 산 아래 제자들을 남겨두고 홀로 기도하는 그는 다가올 죽음을 생각하며 고뇌에 가득찬 모습이다. 저 멀리 제자들이 잠들어 있고 유다 또는 사탄이 공기처럼 다가온다. 그는 그리스도를 향해 고난의 잔을 내민다. 침통한 표정의 그리스도가 되뇌는 '나의 아버지, 가능하다면 이 잔을 저에게서 거두어 주십시오'라는 기도가 들리는 듯하다. 우측으로 보이는 거친 바위의 언덕은 그리스도가 머지않아 걷게 될 십자가의 길을 연상시킨다.

알프레드 마네시에, 〈겟세마네의 밤〉, Night in Gethsemane, 1952, 200×150cm
캔버스에 유채, 뒤셀도르프 노르트라인베스트팔렌 미술전시관

추상화가 마네시에(Alfred Manessier, 1911~1993)의 수난
은 검은 바탕의 화면에 붉은색과 푸른색의 점들이 비극
적인 사건의 분위기를 설명한다. 외곽선에 어리는 듯
한 붉은색과 관찰자의 눈동자 같은 녹색으로 고통, 절
망, 그리고 배신을 연상하게 한다. 긴장감 넘치는 찌르
는 듯한 검은 형상들이 전체 화면을 구성한다. 뾰족하
고 분절된 조각들에는 푸른 녹색의 원과 사각형의 형태
가 새겨져 있다. 검은 형체들 뒤로 서서히 배어 나오는
듯한 붉은색들이 고통스럽고 처절한 주제의 집중도를
높인다.

오스카 코코슈카, 〈겟세마네〉, Gethsemane, 1916, 24.2×28.5cm, 석판화

오스카 코코슈카는 스승을 팔아 넘기는 제자의 교활한 키스를 그렸다. 칼과 몽둥이를 든 대사제의 종들과 함께 나타난 유다는 그리스도에게 다가가 '스승님!'하고 입을 맞춘다. 예수는 자신을 팔아 넘긴 배신자를 바라보며 연민의 표정을 짓는 듯하다. "네가 하러 온 일을 하여라." 하고 말하며 모든 것을 각오하고 있는 그리스도는 두 손을 모으고 그에게 다가올 고난 앞에 순종하고 있다. 그의 발 아래에는 전통적으로 충성과 신의의 상징인 개 한 마리가 유다를 향해 이빨을 드러내며 으르렁거리고 있다. 이 순간 나머지 제자들도 모두 예수를 버리고 달아난다.

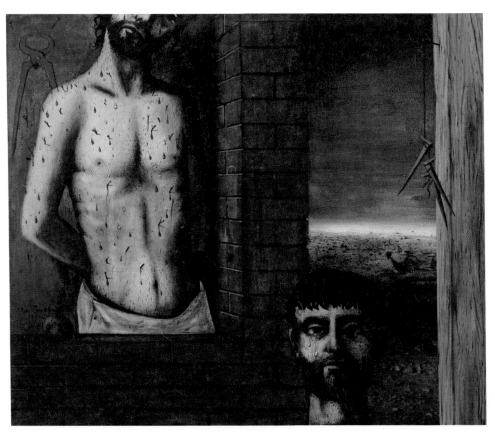

한스 로버트 피팔, 〈수탉 까마귀〉, The Cock Crow, 1956

오스트리아 화가 한스 로버트 피팔(Hans Robert Pippal,
1915~1998)은 베드로가 주님을 세 번째 부인하던 새벽
의 닭 울음 장면을 그렸다. 화면의 왼쪽 창가에 수난 당
하는 그리스도의 모습이 보이고 오른쪽에는 베드로의
머리가 크게 표현되어 있다. 그는 외로운 표정을 지으
며 눈에서는 눈물이 흐른다. 밤이 지나가고 점차 밝아
지는 하늘을 배경으로 검은 실루엣으로 그려진 수탉이
보인다. 베드로의 절망 뒤로 끝없이 보이는 공허한 지
평선은 제2차 세계대전에 참전했던 피팔이 경험했을
전쟁의 폐허처럼 느껴진다. 인간의 나약함을 인정하는
슬픔과 밝아오는 하루가 숙명처럼 다가온다.

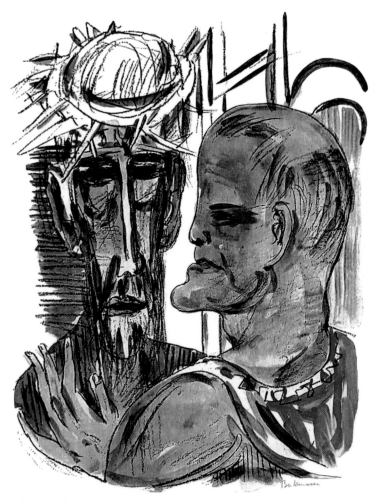

막스 베크만, 〈그리스도와 빌라도〉, Christ and Pilate, 40×30cm, 석판화

그리스도와 빌라도의 만남은 주로 로마의 관리가 손을 씻고 있는 장면으로 묘사되었었다. 빌라도는 사형을 선고하라고 소리치는 군중의 압력에 그리스도를 내어준다. 그리고 그 자리에서 두 손을 씻으며 자신은 이 판결에 책임이 없음을 주장한다. 막스 베크만은 그리스도와 빌라도의 두상을 통해 두 세계의 만남을 표현했다. 권력과 힘을 나타내는 돌출된 턱, 거만한 로마인의 머리는 그리스도를 향하고 있다. 빌라도가 방금 "진실은 무엇이냐?"라는 질문을 던지는 듯 보인다. 가시관을 쓴 예수에게서 이 세계에는 존재하지 않는 왕의 품위가 느껴진다. 그렇지만 세상으로부터 거부된 구세주의 얼굴은 어둡고 슬픔이 드리워져 있다. 베크만은 가볍고 투명한 색과 뚜렷한 스케치로 이 영적인 장면을 정확히 표현하였다.

조셉 샬, 〈그리스도〉, Christ

가시관

이전 시대에 이 주제는 그리스도가 가시관을 쓰는 서사
적 장면이 주로 묘사되었다. 하지만 20세기의 그림들은
더 핵심적인 것에 집중한다. 가시관을 쓴 그리스도의
두상이나 가시관의 형상을 직접 보여준다.

조셉 샬(Josef Scharl, 1896~1954)은 피와 상처로 가득한
가시관을 쓴 그리스도의 머리를 그렸다. 이 그림에서
그리스도의 머리를 감싸고 있는 가시들은 중요한 요소
가 된다. 폭력과 조롱에 처참해진 그리스도는 두 눈을
감고 있다. 주름 잡힌 이마와 광대가 움푹 들어간 채 할
퀴어진 뺨은 매서운 수난의 현장을 상상하게 한다. 머
리 전체를 휘감으며 얽히고 설킨 가시는 그리스도를 세
상에서 오롯이 혼자되도록 가둔 감옥의 울타리처럼 느
껴진다.

장 한스 아르프, 〈십자가 수난〉, Crucifixion, 1914. 33×33cm, 판지에 유채

다다이즘 운동의 선봉자였으며 단순한 형상과 경쾌한
조형성을 추구한 장 한스 아르프(Jean Hans Arp, 1886~
1966)는 좀더 추상적인 방식을 택했다. 변형된 직사각
형들이 서로 겹쳐져 있거나 마주보고 있다. 가시관을
쓴 그리스도의 머리가 측면으로 표현되었다. 단순한 조
각들로 이루어진 형상과 사선으로 배치된 구도는 극적
인 현장에서의 고통과 절규의 음성을 들려준다.

알프레드 마네시에, 〈가시관〉, Crown of Thorns, 1952, 캔버스에 유채

중세 후기부터 가시관이 그리스도와 떨어져 따로 표현되기도 했다. 이를테면 '십자가에서 내려짐'이라는 주제의 그림들에서 가시관은 십자가 바로 옆에 나타나 있기도 한다. 그것은 당연히 아르마 크리스티 (Arma Christi; 그리스도의 무기, "수난의 도구"라는 의미)의 일부로 중세 후기에는 명상을 위한 그림으로 표현되었다. 가시관이 완전히 독립적인 그림의 주제로 나타난 것은 20세기가 되어서이다.

알프레드 마네시에는 이 주제를 추상화로 그렸다. 핏빛의 붉은 바탕에 색과 뾰족한 선들로 만들어진 화환 같은 형상이 보인다. 가시 화환은 붉은 바탕에 검은색으로 그려져 있다. 그 원 안에는 희미하고 하얗게 푸른색과 보라색이 빛난다. 신비로운 가시관의 진짜 모습이 드러난다. 또 다른 쪽에는 가시의 조각들이 여기저기 흩어져 있다. 조각들 뒤로는 붉은색, 푸른색, 초록, 보라, 주황색이 빛난다. 충격적으로 과감하게 표현된 검은 가시관과 붉은 화면은 강렬한 아우라를 보여준다. 그 가시관의 안쪽 반짝이는 여러 빛 조각들은 단호하게 검은 가시를 감싸며 진리의 고통과 성스러움을 드러내 보여준다. 가시관은 고문과 경멸의 상징이지만 그의 그림에서는 '진실을 알리기 위해 이 세상에 태어난 구세주, 왕으로서의 그리스도'라는 그 이면의 의미가 담겨 있다.

오노레 도미에, 〈에체 호모〉, Ecce Homo, 1850, 162.5×130cm
캔버스에 유채, 에센 포크방 미술관

에체 호모

그리스도의 수난을 나타낸 작품들 중 에체 호모(Ecce-
Homo; 이 사람을 보라!) 유형은 15세기 중반부터 자주 등
장한다. 요한복음 19,4-6의 일화를 묘사하고 있는 에
체 호모 장면은 유럽에서는 중세 필사본(Egbert-Codex)
에서 처음 발견되었다. 이 주제는 오노레 도미에(Honoré
Daumier, 1808~1879)의 작품 이후 19세기와 20세기 화
가들에게도 인기가 있었다. 몇몇 화가들은 가시관을 쓰
고 조롱의 외투를 입은 그리스도의 모습에서 자신들이
살고 있는 시대의 상처받은 사람들의 모습을 보았다.
또 다른 이들은 이 주제를 천국과 지옥의 전쟁으로 해
석하기도 했다.

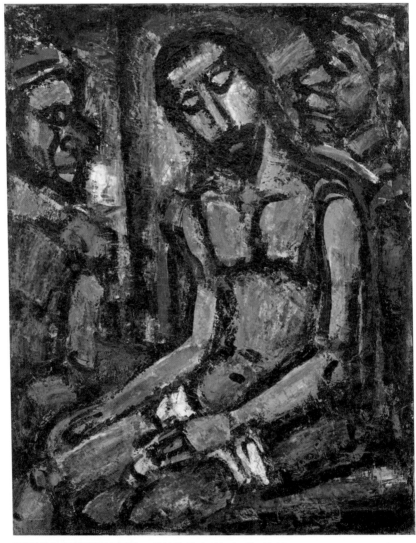

조르주 루오, 〈군인들에게 조롱받는 그리스도〉, Christ Mocked by Solders
1932, 캔버스에 유채

조르주 루오는 그리스도 조롱의 장면을 표현주의적으로 상세하게 그려냈다. 그의 그림은 사람들에게 맞고 조롱당하는 그리스도를 보여준다. 하지만 눈을 감고 깊은 생각에 잠긴 그리스도는 묵묵하고 그의 표정은 평화롭다. 모든 것이 아버지의 뜻임을 알고 그에게 주어진 잔을 받아 든 그리스도는 이미 군중들을 용서한 것처럼 보인다. 루오가 성화를 그리며 이야기 하고자 했던 신의 인간에 대한 연민이 고요히 앉아 눈을 감은 구세주의 얼굴에 잘 드러난다.

오토 판콕, 〈조롱〉, Mockery, 1950, 49×60cm, 목판화

좌: 안드레아 만테냐, 〈에체 호모〉, 1500, 72×54cm, 캔버스에 템페라
우: 히에로니무스 보쉬 또는 그의 추종자, 〈가시관 쓴 그리스도〉
 Christ Crowned with Thorns, 16세기, 165×195cm, 판넬에 유채

오토 판콕(Otto Pankok, 1893~1966)은 그 장면을 조금 더
극적으로 해석했다. 그는 그리스도의 얼굴에 집중하고,
왼쪽과 오른쪽에 악마와 같은 얼굴들을 등장시킨다. 수
난 당하는 그리스도를 조롱하는 그림은 중세부터 인기
있는 주제였다. 특히 15세기 네덜란드의 화가 히에로니
무스 보쉬(Hieronymus Bosch, 1450?~1516)와 그의 추종
자들이 그린 에체 호모의 도상들은 그리스도를 둘러싼
다양한 표정의 인물들을 보여준다. 오토 판콕은 보쉬의
전통이 연상되는 구도로 에체 호모를 그렸다. 고요하고
담대한 표정의 그리스도와 대비되는 다양하고 우스꽝
스러운 사람들의 표정은 그 형상만으로도 그리스도의
고난이 얼마나 외롭고 처절했던가를 설명하고 있다. 그
들의 얼굴에서 드러나는 혐오와 조롱 그리고 야유의 목
소리는 매우 폭력적으로 느껴진다. 가시관을 쓰고 피땀
을 흘리는 구세주를 향한 군중들의 얼굴은 인간의 악한
욕망들을 보여주는 듯하다.

로비스 코린트, 〈에체호모〉, Ecce Homo, 1925, 190×150cm
캔버스에 유채, 바젤 시립미술관

로비스 코린트는 그 어떠한 변형을 두지 않은 채 가시관을 쓰고 조롱의 외투를 입은 그리스도를 빌라도 앞에 세웠다. 사형집행인들은 그리스도의 두 손을 묶어버렸다. 그림은 잡혀 있는 이의 내재된 비명과 가시관을 쓴 자의 상처, 조롱 당하는 자의 두려움으로 가득하다. 빌라도와 대제사장은 그리스도를 예루살렘의 저급한 생명체로 취급하고 그 죗값을 치르게 하였다. 화면 전체에서 보여지는 코린트의 표현주의적 터치는 그리스도의 불안정한 심리를 이야기하는 듯 사선으로 기울어져 흔들린다. 쏟아지는 피의 붉은색과 하느님의 아들에게 가해진 폭력이 그림을 가득 채우고 있다.

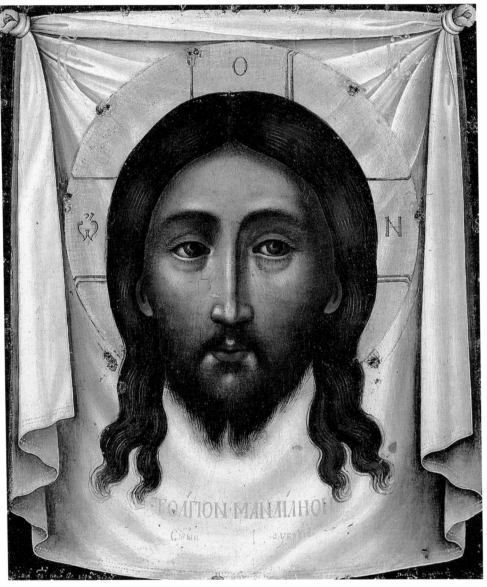

시몬 우샤코프, 〈베로니카의 수건〉, 17세기, 러시아

그리스도의 얼굴 도상

그리스도의 얼굴을 묘사하는 그림은 가톨릭 전통에서 십자가 수난 장면 중 성녀 베로니카가 자신의 수건으로 예수의 얼굴을 닦아드렸을 때 그분의 얼굴이 수건에 기적적으로 새겨졌다는 전승으로 널리 알려져 있다. 정교회의 이콘에서는 목이나 어깨 없이 얼굴만을 도식적으로 그리는 만딜리온(Mandylion)과 흉상으로 묘사되는 판토크라토르(Pantocrator; 절대자 그리스도) 유형의 도상들도 존재한다. 20세기의 작가들은 그리스도의 얼굴이라는 주제를 통하여 구세주의 거룩함과 인간적 고뇌를 효과적으로 보여준다. 가장 집중되고 단순화된 얼굴의 형상 속에서 인간의 본질적인 고독과 한계, 그리고 절대자와 존재에 대한 물음을 이야기하고 있다.

위
칼 슈미트 로틀루프, 〈그리스도의 두상〉, Head of Christ
1918, 스테인드 글라스

아래
〈판토크라토르〉, Christ Pantocrator, 6세기
84×45.5×1.2cm, 성 카타리나 수도원

다리파의 창립 멤버인 칼 슈미트-로틀루프(Karl Schmidt
-Rottluf, 1884~1976)가 스테인드 글라스로 제작한 그리
스도는 유리에 얹혀진 텍스쳐와 강렬한 색상의 대비가
절대자의 카리스마를 부여하는 듯하다. 유리가 분할된
윤곽선과 거침없는 터치는 표현주의의 조형적 특징과
일치한다. 얼굴을 지배하는 큰 두 눈은 공상적으로 보
인다. 그리스도의 얼굴은 좌우 비대칭이다. 왼쪽에 비
해 초월적인 분위기가 감도는 오른쪽 얼굴은 이 세상과
분리된 시선이 느껴진다. 좌우의 동공과 눈의 형태, 눈
썹의 표현이 전혀 다르게 표현된 그리스도의 도상은 6
세기 시나이의 성 카타리나 수도원에서 제작된 판토크
라토르 이콘을 연상시키기도 한다.

알베르트 비르클레, 〈그리스도〉, Christus, 63.5×42.5cm, 종이에 혼합매체

알베르트 비르클레는 그리스도를 유리 블럭으로 만들어진 듯한 흉상화로 나타낸다. 검은 십자가와 이중으로 빛나는 후광을 바탕으로 그리스도의 얼굴이 드러난다. 유리가 나뉘는 경계선처럼 매우 단순하게 표현된 그리스도의 얼굴은 고요하고 근엄하게 보인다. 붉은 옷을 입고 있는 그리스도의 두 손은 앞에 놓여 있는 잔을 축복하는 듯한 자세로 크고 밝게 표현되었다. 황금색으로 빛나는 성작 안에는 성체의 형상이 보인다.

파울 클레, 〈그리스도〉, Christus, 1926

파울 클레는 매우 간단한 펜 그림으로 그리스도를 표현
한다. 수직과 수평을 이루는 섬세한 선들이 그리스도의
코와 수염, 입, 눈, 그리고 얼굴을 보여준다. 모든 것이
뻔해 보이지만 자세히 들여다 보면 그리스도의 두 눈은
별 형태로 표현되었으며 이마에도 별이 그려져 있다.
두상의 윗부분에 그려진 별과 그 좌우의 형태들은 가시
관을 그린 듯하지만 어찌 보면 왕관으로도 보인다. 가
로와 세로선의 반복으로 그려진 지극히 단순한 형상은
그리스도를 더욱 초월적인 대상으로 느끼게 한다.

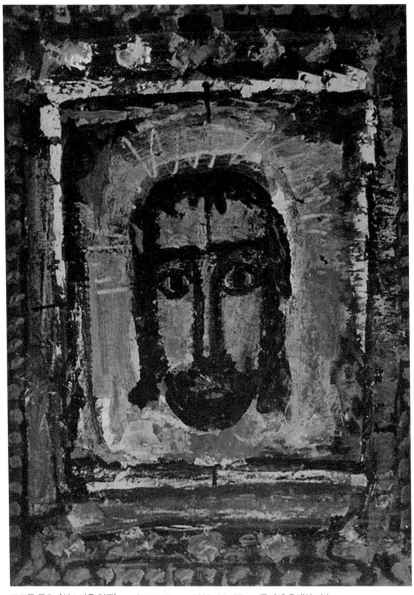

조르주 루오, 〈성스러운 얼굴〉, La Sainte Face, 1933, 91×65cm, 종이에 유채와 과슈

루오가 그린 성스러운 그리스도의 얼굴은 행복하지만
엄격해 보인다. 그는 긴 얼굴에 턱수염이 있고 머리는
양쪽으로 흘러 내려오며 한 가닥은 이마로 내려온다.
이 그림에서 루오는 검은색과 더불어 파란색과 푸른 녹
색도 사용한다. 붉은색의 빛도 얼굴에서 찾아볼 수 있
다. 영광스러움을 암시하는 노란빛은 머리에서부터 나
타난다.

알렉세이 폰 야블렌스키, 〈구세주의 얼굴〉, Savior Face, 1918
40×30.5cm, 카드보드에 유채

러시아 귀족 출신이지만 타지에서 비극적인 삶을 마쳐야 했던 야블렌스키(Alexej Georgewitsch von Jawlensky, 1864~1941)는 그의 삶 안에서 그리스도의 얼굴을 마주한 듯하다. 칸딘스키, 가브리엘레 뮌터 등과 어울려 독일에서 활동하던 그는 1914년 제1차 세계대전이 발발하자 스위스로 추방된다. 전쟁의 참혹함이 온 유럽을 휩쓸고 지나간 1918년 그가 그린 작품은 전통적인 러시아 이콘의 구도 안에서 슬픔을 머금은 수난의 그리스도가 느껴진다. 이마와 볼에 덧붙여진 터치들은 그리스도가 흘린 피와 땀 그리고 눈물을 연상하게 만든다. 1929년부터 시작된 관절염으로 창작활동이 점차 어려워지자 그의 작품은 좀더 단순하고 간결한 조형성을 보여준다. 온몸이 점차 마비되어 사망하기 5년 전(1936년경)에 그린 작품의 중앙에는 얼굴의 형상을 넘어선 검은 십자가의 실루엣이 드러난다.

알렉세이 폰 야블렌스키, 〈명상〉
Meditation, 1936, 15.5×12cm
리넨 마감한 종이에 유채

제임스 앙소르, 〈수난 당하는 그리스도〉, Christ in Agony, 1931
49×59cm, 캔버스에 유채

십자가 처형

20세기 화가들은 골고타의 서사와 군중들보다 십자가
처형 사건 그 자체에 주로 집중했다.

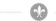

제임스 앙소르는 그의 표현주의적 방식으로 십자가의
그리스도를 그렸다. 십자가의 좌우 하늘은 그리스도
가 죽어가는 순간 전쟁을 치르는 악마와 천사로 가득하
다. 마치 중세 성당 정면의 팀파눔에서 볼 수 있는 심판
의 날처럼 보인다. 그리스도의 오른편과 왼편이 어둡고
붉은 곳과 환하고 푸른 화면으로 나뉘어 여러 방향으로
부유하는 천사와 영혼들을 보여준다. 그리스도의 발 아
래 가라앉는 형상들과 떠오를 듯 밝은색으로 그려진 사
람의 형상들로 전체적인 화면은 더욱 격정적인 분위기
를 만들고 있다.

폴 고갱, 〈황색의 그리스도〉, Le Christ jaune, 1889, 92.1×73cm, 캔버스에 유채

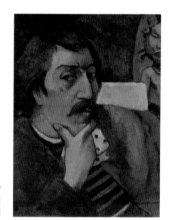

폴 고갱, 〈우상을 들고 있는 자화상〉
Portrait of the Artist with the Idol
1893, 46×33cm, 캔버스에 유채

폴 고갱은 십자가의 그리스도를 표현했다. 그의 작품 〈황색의 그리스
도〉의 현장은 브리타뉴 지방의 한 언덕이다. 갈색 머리에 노란색으로
그려진 그리스도는 나무로 만들어진 십자가에 매달려 있다. 그리스
도의 얼굴은 고갱 자신의 얼굴처럼 보인다. 그의 뒤로는 노란색 풍경
이 펼쳐져 있고 나무들은 붉게 빛나고 있다. 십자가 주변에는 브리타
뉴의 민속 의상을 입은 세 명의 여인들이 무릎을 꿇고 있다. 그녀들이
경배하고 있는 대상이 그리스도인지 화가 자신인지 의구심을 만들어
낸다. 그가 타히티에서 그린 여러 작품들에서도 발견되듯이 이 작품
에서도 고갱 스스로를 십자가의 그리스도와 동일시하려는 의도가 엿
보인다.

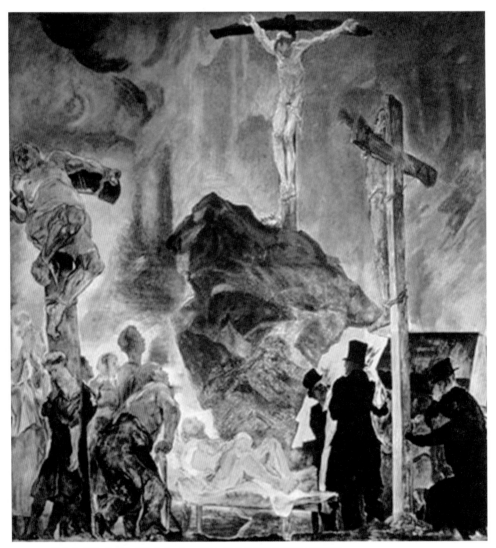

막스 슬레포크트, 〈골고타〉, Golgatha, 1932, 파괴 후 2011년 재현, 프레스코

루드비히스하펜에 있는 평화교회(Friedenskirche)

막스 슬레포크트(Max Slevogt, 1868~1932)는 루드비히스하펜(Lud-wigshafen)에 있는 평화교회(Friedenskirche) 제단 벽에 그리스도와 두 강도가 십자가에 처형된 골고타 언덕에서의 수난상을 그렸다. 1944년에 전쟁으로 교회와 함께 파괴되었다가 2011년 다시 재현된 이 제단화는 차분하고 고요한 조형언어가 성전의 벽화에 잘 어울린다. 높은 언덕 위 십자가 상의 창백한 그리스도는 불우하고 고된 사람들을 굽어 내려보고 있다. 우측 하단에선 검은 옷을 잘 차려입은 신사들이 새로운 한 사람을 십자가에 못박아 세웠다. 슬레포크트는 자신이 목표했던 바, 즉 당시의 십자가형을 우리 시대와 장소에서 사실 그대로 보여주어 루드비히스하펜의 모든 사람을 이 사건의 현장에 참여시키며 그리스도의 수난을 가까이 체험하도록 이끈다.

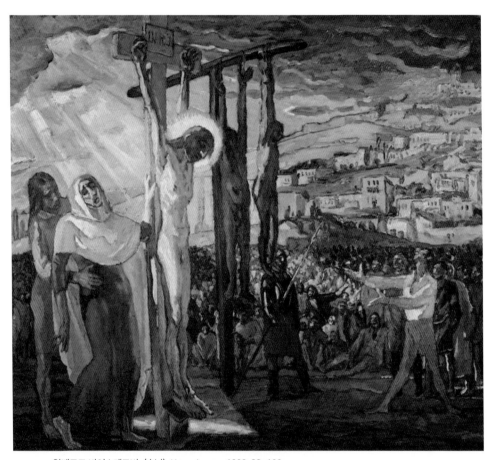

알베르트 바이스게르버, 〈수난〉, Kreuzigung, 1909, 88×100cm

알베르트 바이스게르버(Albert Weisgerber, 1878~1915)
의 그림에서 왼쪽 전경에는 그리스도와 마리아 그리고
요한을 찾아볼 수 있다. 화면의 가운데에는 안토니우
스 십자가(T형 십자가)에 처형당한 도둑들이 있고, 배경
에는 수많은 예루살렘 사람들이 모여 있다. 그리스도의
몸은 어떠한 것도 걸치지 않았고 못박힌 위치도 땅에서
한 뼘 정도 높을 뿐이다. 높은 십자가에 속옷을 걸친 모
습으로 매달린 전통적 처형 모습이 아닌, 낮은 높이에
못박아 들짐승이 시체를 뜯어먹도록 방치했다는 당대
의 십자가형의 모습을 현실적으로 보여준다. 하늘로부
터 어두운 구름이 무겁게 내려와 원경의 도시를 뒤덮고
있다. 강한 빛 줄기들이 왼쪽 하늘의 구름을 뚫고 그리
스도를 향해 뻗어 있다. 십자가에 못박혀 축 늘어진 그
리스도를 향해 두 팔을 벌린 남자는 '참으로 이분은 하
느님의 아드님이셨다'*라고 외치고 있는 듯하다.

* '백인대장과 또 그와 함께 예수님을 지키던 이들이 지진과 다른 여러가지 일들
 을 보고 몹시 두려워하며 "참으로 이분은 하느님의 아드님이셨다"하고 말하였
 다.' (마태오 27,54)

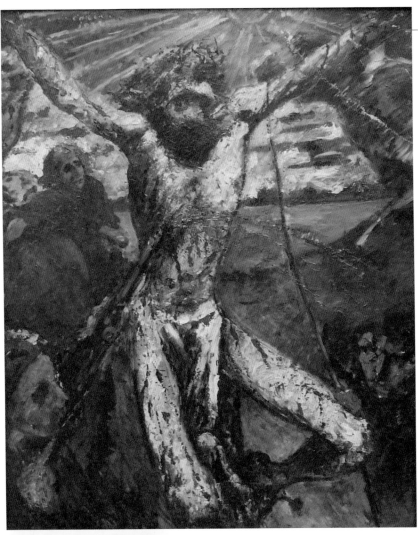

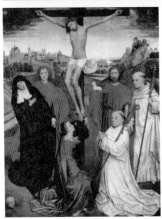

위
로비스 코린트, 〈붉은 그리스도〉, The Red Christ, 1922
130.2×107.4cm, 패널에 유채

아래
한스 멤링, 〈십자가 처형〉, Crucifixion, 1470
78×63cm, 패널에 유채

표현주의의 현실적이고 즉흥적인 감성은 로비스 코린트가 〈붉은 그리스도〉를 창작하게 했다. 그리스도의 붉은 몸이 그림 전체를 채운다. 그의 두 다리는 벌려져 있고 두 팔은 위로 묶인 채 처참히 십자가에 매달린 상태다. 그의 입은 비명을 지르듯 열려 있다. 옆구리를 찌르는 창과 갈대에 꽂힌 해면, 날카로운 빛의 광선이 그리스도의 몸을 관통하고 있는 것처럼 보인다. 그림의 구성과 색들 또한 "주여, 나의 주여, 어찌하여 나를 버리시나이까"라고 울부짖는 것 같다. 그림은 여러 개의 공간으로 나누어져 있다. 배경에는 알 수 없는 경치가 붉은 색으로 펼쳐져 있고, 먼 곳에서부터 파란색과 노란색의 빛이 새어 나온다. 태양은 대낮의 하늘을 나타내듯 붉고 강하게 타오르고 있다. 이렇게 코린트는 강렬한 색들을 사용하여 골고타의 사건을 마치 무언가 폭발하는 듯 연출한다. 그리스도가 관람자들을 자신의 고통 속으로 끌어들이는 듯하다. 왼쪽의 마리아와 요한을 통해서 수난 도상의 전통이 재현된다.

붉은 옷을 입은 제자는 기절한 그리스도의 어머니를 두 팔로 안고 있다. 성모가 입고 있는 코발트 블루와 젊은 요한의 붉은 옷은 전통적 표현 방식이다. 마치 십자가 처형 장면으로 가까이 다가가 처형당하는 인물을 시야 앞으로 클로즈업하여 수난의 비극을 강조해 놓은 듯하다.

루이스 서터, 〈십자가의 그리스도〉, Le Christ en Croix, 1937~1942
58×44cm, 종이에 인디언잉크와 과슈

루이스 서터(Louis Adolphe Soutter, 1871~1942)는 그리스
도의 십자가형을 강렬한 선으로 표현했다. 검고 굵은
선과 노란색과 빨간색의 거침없는 터치들로 그려진 십
자가 처형의 장면에서 원시적인 힘이 느껴진다. 왜곡된
실루엣 혹은 그림자처럼 보이기도 하는 검은 형상들은
죄 없는 하느님의 아들에게 가해지는 폭력적인 행위들
의 고발처럼 느껴진다. 붉은 해무리로 둘러싸인 채 떨
어지고 있는 검은 태양은 비극적 사건이 일어났던 그날
의 오후 3시를 설명하는 듯하다. 서터는 자신의 작품에
'가장 큰 상징'이라는 이름을 붙였다.

빌리 바우마이스터, 〈수난〉, Kreuzigung, 1952, 71×91.5cm, 석판화

독일의 빌리 바우마이스터(Willi Baumeister, 1889~1955)
의 십자가 처형은 선사시대 암각화처럼 보인다. 아주
오래된 유적처럼 표현된 조형언어가 그리스도의 십자
가를 더욱 의미심장하게 만든다. 단순하고 직관적인 형
상들 속에 옆구리를 찌르는 창과 갈대 끝에 꽂힌 해면,
겉옷을 두고 제비를 뽑는 병사들이 보인다. 멀고 먼 인
류의 조상들이 기복(祈福)과 주술적 의미로 새겨놓은 동
굴 그림을 보았을 때처럼, 현대 사회에서 그리스도의
십자가 사건이 단순히 어렴풋한 옛 기억으로만 치부되
고 있는 것은 아닐까.

에밀 샤이베, 〈십자가 처형〉, Kreuzigung, 종이에 펜과 잉크

십자가 처형이라는 주제 역시 20세기 후반에 유행한 삽화와 유사한 묘사기법의 회화로도 표현되었다. 에밀 샤이베(Emil Scheibe, 1914~2008)는 여러 가지 방법을 통해 십자가의 죽음을 20세기에 소개한다. 전선이 어지럽게 뻗어 있는 산업화 도시의 한복판에 철제로 된 십자가가 서 있다. 그리스도는 이제 막 철근 십자가에 용접되었다. 십자가 처형의 업무를 끝낸 노동자의 손에는 아직 용접용 토치가 들려있다. 동료인 듯한 남자는 십자가를 등지고 서서 담배를 한 대 피우기 시작했고 또 다른 동료는 공구를 내려놓고 뒤돌아 망연자실 주저앉았다. 자전거를 타고 지나가던 한 사람은 현장을 차마 지나치지 못하고 멈춰 섰지만 뒤돌아볼 용기는 없어 보인다. 십자가에 용접된 그리스도는 노동현장에서 소모된 안타까운 희생을 연상시킨다. 처형된 그리스도의 목에 걸린 INRI의 표식이 없다면 이 장면은 한 노동자의 죽음처럼 보인다. 이 그림에서 슬픈 감정을 드러내며 애도하고 있는 인물은 화면 왼쪽의 여성과 그녀를 부축하고 있는 남성뿐이다. 슬퍼하는 여인의 입은 고통으로 일그러져 있고 비명조차 나오지 않는 절망 앞에서 팔다리에 힘도 풀려 있다. 2천 년 전 그랬던 것처럼 이 시대에도 사람들은 고통받는 자들과 외면하는 자들로 나뉜다.

카시미르 말레비치, 〈신비적 절대주의〉, Mystic Suprematism, 1920?

러시아 아방가르드의 대표적인 작가인 카시미르 말레
비치(Kasimir Malevitch, 1879~1935)의 십자가는 시대를
뛰어넘어 다른 세계에서 온 듯하다. 그의 스케치에서
십자가는 색을 입힌, 비스듬하게 세워진 직사각형으로
표현되었다. 절대주의˚라고 불리는 말레비치의 전위적
시도는 모든 것을 초월적인 순수함으로 나타내고자 하
였는데, 십자가와 그를 둘러싼 이야기 역시 본질적인
것만을 남기기 위한 말레비치의 고뇌가 엿보인다. 십자
가의 색은 피와 승리를 나타내는 붉은색이고, 십자가
뒤로 골고타의 거대한 검은 태양이 나타나 있다.

* 절대주의(suprematism): 세계 제 1차 대전 중이던 1915년경 러시아의 화가 말레
 비치, 이반 클륀(Ivan Klyun), 엘 리찌스키(El Lissitzky) 등 일군의 젊은 작가들에 의
 해 시작된 기하학적 추상의 한 흐름이다. 순수하고 절대적인 창조의 감성을 표현하
 려는 초월적이며 주관주의적 추상을 추구하였고, 서사적 회화를 완강히 거부하였다.

베르나르 뷔페, 〈피에타〉, Pieta, 1946, 172×255cm, 캔버스에 유채

십자가에서 내려짐

죽은 그리스도의 시신을 십자가에서 내리는 장면인 이 주제는 이미 비잔틴 초기 미술에서 도상학적 독창성으로 유형화되었으며, 이는 현재의 회화에서도 극적인 주제로 평가된다.

프랑스의 표현주의 화가 베르나르 뷔페(Bernard Buffet, 1928~1999)는 마치 이 사건이 보이지 않는 무대에서 일어난 것처럼 묘사했다. 배경에는 아주 큰 안토니우스 십자가, 오른쪽 뒤에 조금 더 작은 십자가가 보인다. 큰 십자가에는 사다리 하나가 걸쳐 있고 그 앞에 죽은 그리스도를 무릎 위에 뉘인 마리아가 앉아 있다. 왼쪽 사다리에 걸터 앉아 쉬고 있는 요셉, 십자가의 못을 뽑은 도구가 그의 발아래 놓여 있다. 너무 슬픈 일을 행한 후, 자신의 머리를 손으로 받치고 있다. 그의 옆에 겨울 외투를 입은 남자가 반듯하게 차려입은 소년의 손을 잡고 서 있다. 관객은 그 두 사람의 뒷모습을 본다. 화면 오른쪽, 마리아와 그리스도 앞에 여인이 서 있다. 그녀가 그리스도를 바라보는 동안 어린 아들은 놀라며 그녀의 가슴에 얼굴을 묻는다. 뷔페는 십자가에서 시신을 내리는 드라마틱하고 끔찍한 순간을 표현하기보다는 이미 내려와 있는 상황을 표현했다. 연극의 정지된 장면처럼 보이는 그림에서 타인의 고통 앞에서 무기력한 현대인들의 슬픈 감성이 묻어난다.

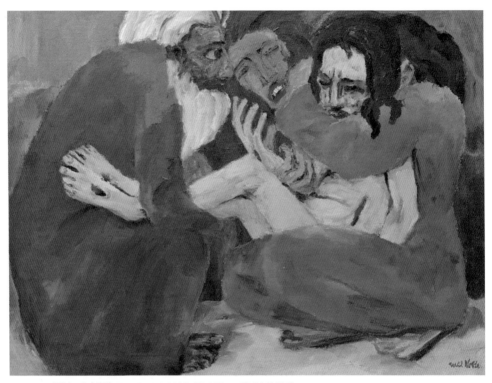

에밀 놀데, 〈매장〉, The Burial, 1915, 87×117cm, 캔버스에 유채

같은 주제로 에밀 놀데가 그린 작품에서는 그의 완숙한 색채 언어를 잘 보여준다. 그리스도는 어머니의 무릎에 누워 있고 그녀는 그리스도를 두 팔로 감싸고 있다. 그녀의 팔 위로 죽은 아들의 얼굴이 크게 나타나 있고 그녀는 죽은 아들의 뒷목에 얼굴을 파묻은 듯 보인다. 쪼그려 앉은 어머니는 이제 막 십자가에서 떨구어진 아들의 시체를 온몸으로 받아 안고 있다. 왼쪽에는 아리마태아 요셉이 그리스도의 두 발을 잡고 앉아 있는데, 흰 머리와 푸른 옷을 입은 요셉은 그리스도의 얼굴을 바라보며 믿을 수 없다는 듯 슬픔의 표정을 짓는다. 사람들은 빨간색, 파란색, 그리고 검은색으로 표현되었고 화면의 모든 빛은 그리스도의 노란 몸에서만 나오는 듯하다.

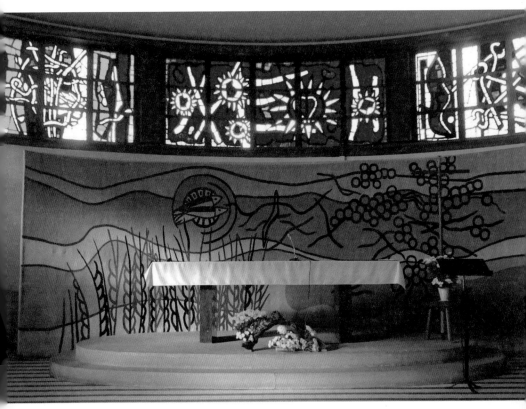

프랑스 오뎅쿠르의 사크라 쿼르(Sacre Coeur) 성당

십자가의 길

십자가를 짊어지고 골고타로 향하는 사건은 1233년부터 프란치스코 수도회 회원들이 예루살렘에 머무르며 수난의 거룩한 장소를 복원하면서 주목 받았다. 이후 산을 오르는 예수의 여정을 하나의 행로로 엮어서 표현하기 시작하였다. 기도를 하기 위해 멈추는 곳마다 나무 십자가를 하나씩 세웠던 것이 점차 묵상 내용에 적합한 장면을 그림이나 조각으로 대신하면서 '십자가의 길'이 형성되었다. 15세기 이전까지 수난의 길이라고 불렀고 16세기에 이르러 유럽 각지에서 성지 모형의 십자가의 길이 생기기 시작하였다. 일정하지 않았던 형식은 18세기 교황 클레멘스 12세(재위 1730~1740)가 14처로 정해 확정되었다. 19세기에는 '십자가 길'이 키치들의 온상이 되어버린다. 그리하여 20세기 화가들이 이 주제로 다시 그림을 그리기까지는 조금 시간이 걸렸다.

페르낭드 레제, 1951, 스테인드 글라스, 프랑스 오뎅쿠르의 사크라 쾨르(Sacre Coeur) 성당

십자가의 길이라는 주제가 여러 가지 방법으로 기억
될 수 있다는 것을 보여주는 대표적인 것으로 오뎅코르
(Audincourt) 사크라 쾨르(Sacre Coeur) 교회에 있는 페르
낭드 레제(Fernand Leger, 1881~1955)의 작품을 들 수 있
다. 뒤에 소개할 마티스와 마찬가지로 레제 또한 십자
가의 길을 벽에 표현하였다. 다른 점이 있다면 레제의
작품은 벽화가 아닌 유리 위에 표현했다는 것이다. 성
전의 주위를 둘러볼 때마다 공간 가득 풍성한 색으로
표현된 유리 작품들을 만날 수 있다. 단순하고 상징적
인 형상과 감각적인 면분할이 빨간색, 파란색, 보라색
그리고 금색으로 빛나고 있다. 빛과 함께 십자가 길이
승리의 길이 되는 순간이다. 빛과 색, 스케치와 기적이
가득한 이 길은 기도하는 자를 그리스도의 제단으로 인
도한다.

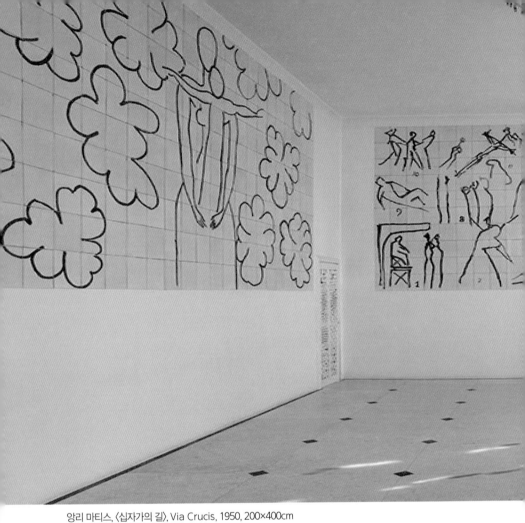

앙리 마티스, 〈십자가의 길〉, Via Crucis, 1950, 200×400cm
로사리오 성당, 프랑스 방스

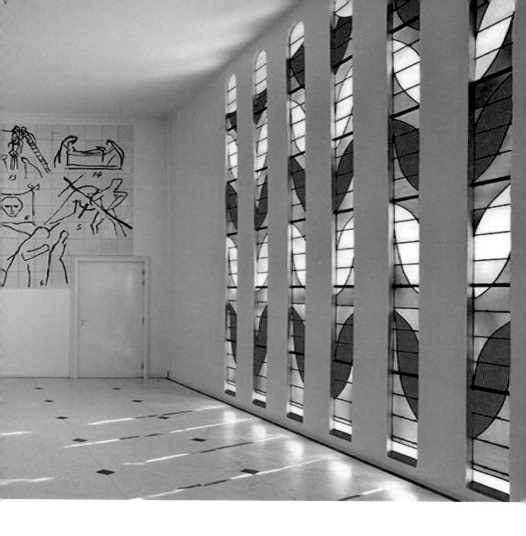

앙리 마티스가 도미니코 수녀회의 뱅스 경당을 위해 그린 십자가의
길은 명쾌하고 단순한 선들로 표현되었다. 전통에 기반한 도상들이
그리스도 수난의 본질에 대해 간결한 언어로 이야기하는 듯하다. 도
미니코 수도회의 아시(Assy) 성당 건축에 함께 한 마티스는 종교화에
대한 의지가 샘솟아 뱅스 경당의 프로젝트를 기꺼이 수락했다고 한
다. 그는 이 경당에 설치될 십자가의 길과 성모자 주제의 타일화뿐 아
니라 스테인드글라스와 제대, 독서대 그리고 사제의 제의까지 디자
인하는 열의를 보여주었다. 하얀 타일 벽 위에 그려진 노장의 연륜과
묵상은 그의 말년의 심성을 상상하게 한다.

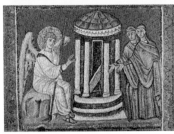

위
석관 패널, 350년경, Tor Maracia, 로마

아래
모자이크, 6세기, Sant'Apollinare Nuovo
이탈리아 라벤나

부활

그리스도의 죽음 뒤에 이어진 다른 이야기들은 그림의 주제로 자주 다뤄지지 않았다. 초기 그리스도교 미술은 그리스도의 부활을 주제로 삼기를 매우 조심스러워했다. 그리스도의 부활은 십자가에 걸린 승리의 월계관 혹은 키로 십자가의 형태를 통해 추상적으로 표현되거나 비어 있는 무덤이나 무덤가에 나타나 있는 천사와 여인들로 충분히 표현되었다고 생각했다. 12세기 이후 필사본 삽화를 중심으로 조심스럽게 무덤에서 걸어 나오는 그리스도의 모습이 등장하기 시작한다. 오늘날 현대 화가들도 부활 사건의 서사에 비슷한 신중함을 엿볼 수 있다.

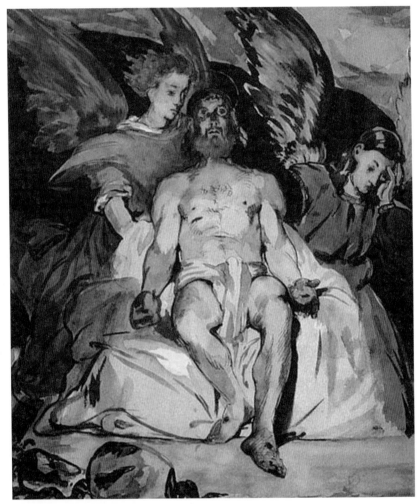

에두아르 마네, 〈천사와 함께 있는 죽은 그리스도〉, Dead Christ with Angels
1864, 종이에 수채와 과슈

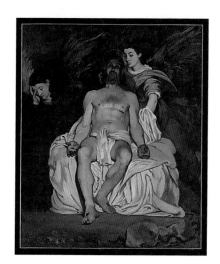

에두아르 마네
〈천사와 함께 있는 죽은 그리스도〉
179×149cm, 캔버스에 유채
뉴욕 메트로폴리탄 미술관

에두아르 마네(Edouard Manet, 1832~1883)가 1875년도에 그린 〈그리스도 무덤가의 천사들〉이 하나의 예이다. 마네는 죽은 이가 이제 막 다시 살아나는 순간을 선택했다. 두 명의 천사가 그리스도의 몸을 지키고 있다. 오른쪽의 천사는 아직도 슬픔에 빠져 있지만 왼쪽의 천사는 되살아난 그리스도를 알아차렸다. 그는 겸손하게 그리스도의 상반신을 받쳐 올리며 위대한 순간의 목격자로서 담담하고도 확신에 찬 표정을 하고 있다. 좌측 하단에는 무덤가에 보금자리를 만들었던 사탄의 뱀이 도망친다. 이 그림은 과슈로 그려진 버전과 유화버전이 함께 존재하는데, 대담한 터치로 그려진 과슈버전에서 좀더 역동적이며 인상주의적인 요소를 찾아볼 수 있다.

알프레드 마네시에, 〈부활〉, Resurrection, 1961, 230×200cm
캔버스에 유채, 파리 퐁피두센터

추상화를 그리는 작가들도 그리스도의 부활을 그리는
것에 도전한다. 알프레드 마네시에가 1961년 그린 부
활에 대한 그림에서는 변형된 그리스도의 몸이 무덤에
서 대각선으로 살아나는 것을 볼 수 있다. 이 사건이 무
엇을 뜻하는지는 움직임으로 가득찬 색들이 말해주고
있다. 슬픔의 검은색과 초록색으로부터 기쁨의 빨간색,
노란색, 그리고 파란색으로 옮겨간다. 붉은 화면에서
사선 방향으로 꿈틀거리는 선들의 운동감과 둥실 떠오
르는 원형의 형체가 죽음을 이기고 부활하는 에너지들
을 내뿜고 있음을 느끼게 한다.

칼 슈미트 로틀루프, 〈엠마오로 가는 길〉, Gang nach Emmaus
1918, 20×24.5cm, 목판화

엠마오로 가는 길

십자가에서 스승을 잃은 제자들은 절망과 공포 속에 각자의 삶의 자리로 떠난다. 엠마오로 향하는 제자들에게 나타난 그리스도의 이야기는 스승의 부재 이후, 복음의 본질에 대해 새롭게 깨달아가는 신앙 공동체의 시작을 보여준다.

이 주제의 유명한 작품 중에 칼 슈미트 로틀루프의 목판화가 있다. 이 작품에는 엠마오로 향하는 그리스도와 두 제자가 등장한다. 그리스도의 얼굴에 나타나는 영광의 빛이 그가 누구인지를 알려준다. 하지만 두 제자는 스승을 잃은 사건의 충격과 우울한 생각에 너무 깊이 빠져 그가 누구인지 알아보지 못한다. 저무는 해를 뒤로 하고 인물들이 화면 밖으로 걸어나오는 듯한 구도는 십자가 사건 이후 새롭게 시작될 이야기가 지금 이 순간까지도 연결되어 있다는 메시지를 주는 듯하다. 작품 속 인물들이 단순한 검은색이기 때문에 사람의 감정을 표현할 수 있는 손과 얼굴에 더 이목이 집중된다. 로틀루프가 단순한 재료로 드러내주는 최고의 표현력이다. 동시에 한 치 앞을 모르고 어디로 가야 하는지 고민하며 방황하는 인간의 모습과 하느님이 늘 함께 하고 있다는 것을 인지하지 못하는 인간의 모습도 나타나 있다.

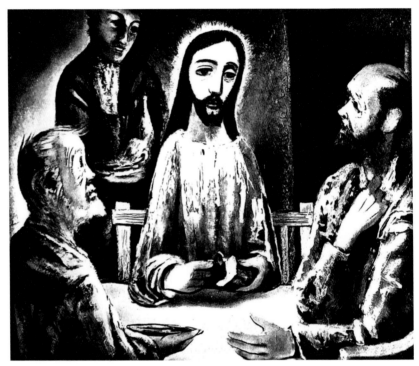

다니엘 오닐, 〈그리스도와 엠마오의 제자들〉, Christ and the Disciples at Emmaus

아일랜드의 화가 다니엘 오닐(Daniel O'Neill, 1920~1974)
은 엠마오에서 제자들이 드디어 그리스도를 알아보는
순간을 선택했다. 그는 그리스도를 간단한 표현주의 방
식으로 그려냈다. 그리스도가 한가운데에 앉아 빵을 자
르자 제자들의 눈이 이제 막 떠진다. 여관의 주인은 경
건한 모습으로 배경에 나타나 있다. 그리스도의 슬픈
듯 초월적인 표정을 놀란 눈으로 바라보고 있는 제자들
은 마치 과거를 회상하는 듯 보이기도 한다. 십자가 이
후 제자들이 자신들의 식탁에 스승이 늘 함께 하고 있
었다는 것을 깨달은 순간은 어쩌면 성령이라는 선물 때
문이었을지도 모른다.

맺는 글

지금까지 18세기 말부터 오랫동안 이어진 사회적 대 혼란기를 거치면서 교회를 둘러싼 그리스도교 미술의 현장이 어떻게 도전과 실패를 거듭하며 20세기에 이르렀는지, 또 그 와중에 당대 미술의 격동적 변화와 변모는 어떻게 그리스도교 미술에 작용하였는지를 살펴보았다. 작품 제작의 중심이 작가라는 개인에게로 옮겨져 온 것이 아마도 가장 두드러진 변화였을 것이다. 현재까지 진행된 현대 그리스도교 회화의 몇 가지 특성을 짚어보며 마무리하려 한다.

도상학적 특성과 주제

대체로 19~20세기의 그리스도교 미술도 전통적인 도상학을 참고하였고, 동시에 도상학적으로 새로운 창조적 판타지와 해석의 자유 또한 과감하게 도입하였다. 예를 들면 그들은 화면의 중심에 가시관과 같은 그리스도교의 상징적 주제를 상정하며 새로운 그림을 그렸다. 디테일에 있어서도 새로운 주제와 독자적 해석을 찾아 현대의 조형 언어로 표현하기도 하였다. 때로는 사변적인 오류도 있었지만, 매너리즘적 도상에서 나타난 것과 같은 진부한 주제와 표현은 무관심 속으로 사라져 갔다.

미술가들은 그들 작품의 원천을 성경말씀에서도 찾았다. 하지만 초기 그리스도교나, 비잔틴, 중세의 작품에서 나타났던 그리스도교적 주제의 전통적인 위계나 도상학적 해석은 더 이상 발견되지 않았다. 또 바로크시대에 당연시되었던 신학적인 프로그램도 더 이상 보이지 않았다. 성경의 일화나, 성경에 등장하는 인물들이 과감하게 작품 안으로 들어온 변화도 목도되었다. 즉, 현대 작가들은 그리스도교의 근원인 성경에 대한 창조적인 재해석을 제시하였다. 그들은 사건이 일어난 순간을 치열하게 상상하며 그것을 자신의 독자적 표현방식으로 묘사함으로써 종교적 체험의 순간을 확대, 제공하려 하였다. 무엇보다도 현대 작가들이 선호하는 주제는 깊은 사고(思考)의 영역으로 이끄는 그리스도의 수난과 기도 혹은 행적(行蹟)으로 압축될 수 있을 것이다.

역사화인가?

성경은 그리스도교의 역사이다. 그럼에도 불구하고 성경의 주제를 표현한 현대의 그리스도교 미술은 역사화에 속할 수도 속하지 않을

수도 있다. 한 화가가 자신이 참여하지 않았던 역사적 사건을 묘사할 때, 그는 역사화를 그리게 된다. 그가 결코 본 적이 없는 중요한 인물을 그리려면 참여자의 진술을 토대로 전달자가 되어 그린다. 그렇기에 성경이나 전승되어 온 이야기에서 비롯된 주제나 인물을 그리게 되는 그리스도교적 그림은 일단 역사화에 속한다. 그에 반해 화가가 목격한 역사적 사건을 묘사할 때, 우리는 그것을 체험된 그림이라고 한다. 마치 화가가 앞에 앉아있는 인물을 그린 것을 초상화라고 하듯이. 물론 그리스도교적 그림도 이러한 장르가 가능하다. 로마의 베드로 성당에서 거행되는 교황의 대관식 장면을 보면서 그린 화가는 체험된 그리스도교적 그림을 그린 것이고, 성 이그나치우스 로욜라(St. Ignatius Loyola, 1491~1556)의 초상을 그린 화가는 무엇보다도 성인의 초상이라는 역사화를 그린 것이다.

그러나 역사화와 체험된 그림의 경계는 실험적 현대 예술가들에 이르러 와해되었다. 그들은 과거에 일어난 사건의 핵심을 시간과 공간의 한계를 뛰어넘어 현실 속의 이야기로 작품에 담아내었다. 빈번

히 그들은 대담하게 추상화된 형태와 강렬한 색채로 묘사하곤 하였다. 대상이 없는 창작 작품은 구조나 색채, 그리고 기호들을 통해 이미지의 내적인 요소와 동등해진다. 그때 비로소 역사적 주제는 역동적이며 현재적이 된다. 구상적 그림을 그리는 화가는 대부분 전통적인 선례에 의지하곤 하지만, 그 그림 속 성경의 사건은 산업사회와 20세기의 도시를 배경으로 재현되곤 한다. 즉, 그리스도, 성모 마리아, 제자들은 우리시대 사람들의 외관과 의상으로 등장한다. 화가들은 성경이 전하는 역사와 일화를 현재적으로 이해하고 재해석하여 20세기 사람들도 친밀하게 공감하도록 시각화하였다.

작가는 놀랍게도 전통으로부터 독립적인 태도를 보여주려 노력하였다. 그들은 도상학이나 장르의 제한 혹은 제약을 거부하였고, 주제에 따라 역사화로 제작하는 데에도 결코 소심하지 않았다. 피카소는 크라나흐의 밧세바를 주제로 하여 패러디를 보여 주었다. 그런가 하면, 빌리 바우마이스터는 십자가 처형을 선사시대 암각화를 연상시키는 표현방식을 빌어 표현하였다. 여기서 작가는 역사적인 주제를

선택한 것도, 그것을 복사한 것도 아니다. 그들은 역사주의적 의미에
서 체험을 중시한 것이다. 피카소 작품의 공간은 크라나흐의 드라마
틱한 열정에 의해서, 그리고 바우마이스터는 암각화의 영구성(永久
性)을 선택함으로써 양식적 반향을 불러일으켰다. 다른 작가들에게서
도 그와 유사한 관계가 인지된다. 우리는 현대 그리스도교 미술가들
이 맺고 있는 전통과의 흥미로운 상호작용을 새롭게 경험하곤 한다.

표현방식의 문제

작가가 선택하는 표현의 유형은 시대의 양식이나, 작품의 용도에 달
려있다. 각 시대마다 그 시대가 결정짓는 유형이 선택되고 실현되어
왔다. 현대의 그리스도교적 주제의 작품도 대부분 자유로운 선택에
의해 제작된다. 그것은 작가의 개인적인 결단이고 고백이다. 관람자
는 그들에게 막연하게 기대할 뿐이다. 그러나 각 시대의 작품은 작가
들의 서로 다른 개인적 경향들로 인해 구별되면서도 하나의 시대양
식으로 통합되는데, 관찰자의 깨어 있는 영적인 힘 혹은 의식과 상호
작용한다. 화가는 특히 작품의 기능과 시대 양식으로부터 벗어나는

주제나 표현방식을 선호하며, 그들은 무의식적이건 의식적이건 간에 자신이 몸담은 시대의 주제나 표현의 폭을 넓혀간다. 이는 새로운 작품이 생성되는 핵심으로 작용한다.

그리스도교 미술의 절정은 교회건축 공간일 것이다. 과거의 여느 시대에도 마찬가지였다. 교회라는 건축적 공간과 공간 안의 이미지들은 인간의 내적 감성의 발현을 통해 내면으로 향하는 통로가 되곤 한다. 그것은 공동체와 연관되며, 양식적으로 건축과 대화하는 상황이 된다. 현대 그리스도교 미술이 교회공간에 실현되는 과정에서 제2차 바티칸 공의회가 추구한 전례개혁으로 인하여 회화의 참여기회가 축소된 것은 명백한 현실이다. 하지만 20세기 중반에 세워진 프랑스 오뎅쿠르의 성심성당(Église du Sacré-Cœur d'Audincourt)이 보여주듯이 스테인드글라스나 현대 타피스트리, 모자이크 등 회화의 범위를 적극 확장시킴으로써 현대의 미술과 교회공간을 새로이 통합한 성공적 사례도 생겨났다. 새로운 질서와 구조적 안정감을 느끼게 하는, 이러한 성공적 사례는 신자가 내면적 안정감을 가질 수 있는 교회 공동체

의 공간으로 승화되는 것을 의미하며, 오뎅쿠르 외에도 세계 도처에
서 유사한 사례들이 왕왕 발견되고 있다.

　그리스도교는 항상 위기를 새로운 기회로 전환시키며 성장해 왔
다. 19세기 이후의 그리스도교는 과거에 경험해 보지 못했던 위기를
맞았고, 반전의 기회를 모색해 왔으나 아직까지 그 위기에서 완전히
벗어나지 못하고 있는지도 모른다. 그리스도교 미술도 도전과 실패
를 거듭하며 긴 혼란기를 지나왔다. 19~20세기 그리스도교 미술은
특정한 상호 협력관계를 벗어나 새로운 현실 적응력과 독자적 생존
가능성을 실험하며 개인적 신앙고백의 경지에서, 혹은 승화된 공동
체의 공간에서 그 역할과 기능의 폭을 서서히 확장시켜 왔음을 우리
는 목도하였다. 향후 21세기 그리스도교 미술의 전개상을 되돌아보
게 될 때 우리는 어떤 결과와 조우하게 될지 사뭇 궁금하다. 또 다시
끊임없는 도전과 혁신의 반복을 확인하게 되지 않을까.

그리스도교 미술

초판1쇄 인쇄 | 2024년 5월 10일
초판1쇄 발행 | 2024년 5월 20일

원저 안톤 헨제
편저 김유리, 김재원, 김향숙
펴낸이 이동석
펴낸곳 일파소
디자인 권숙정

출판등록 2013년 10월 7일 제2013-000294호
주소 서울특별시 영등포구 영등포로 231-1, 3층 (07250)
전화 02-6437-9114 (대표)
e-mail info@ilpasso.co.kr

ISBN 979-11-94055-00-6(03600)